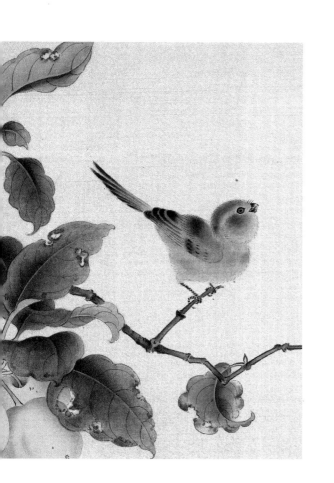

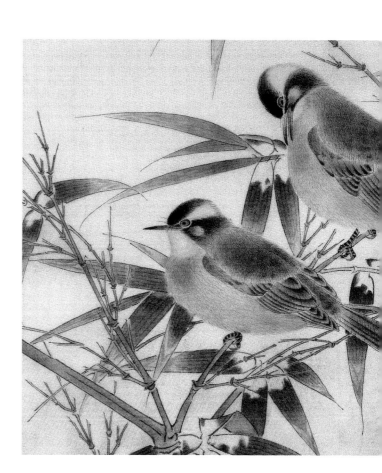

高等美术院校中国画教学丛书

宋人花鸟小品 解析 五

杨柳 著　辽宁美术出版社

前言

中国工笔花鸟画的鼎盛时期可以追溯到两宋时代。

宋人花鸟画以其绚丽典雅的品格在千年的中国绘画史中占有独特的地位。宋代的花鸟画比唐代、五代时期更加繁荣。题材丰富且风格多样，技巧手法更加完善和成熟。宋人花鸟画既精于布局，又注重色彩的协调，于单纯中求变化，于对比中求统一。宋人花鸟画布局上讲究宾主、呼应、开合、疏密、聚散等格法。多取折枝式，背景多以意象空白为主，稳定空灵，给人以自然和谐之美。其设色纯而不怯，鲜而不火，艳而不俗，富丽典雅，富于装饰，不仅在技法上形成了一套比较完整的体系，而且在意蕴的表达上实现了诗与画的统一。

在当今的花鸟画创作中，画家也应具有对自然界多姿多彩的感受，以此来寻求多种多样的表现手法和创作思维。所以对于工笔花鸟画的研究和学习，宋人花鸟画仍是值得借鉴和学习的优秀典范。

为了便于学习，本书撷取宋人花鸟画当中部分册页、团扇、编印成册，对宋人作品的立意、构图、勾线、着色、绘制等方面作了系统而全面的介绍，并附与原作相对应的白描及步骤图示，以供大家学习参考。通过分步骤临习，使学习和研究过程更加便捷直观。在掌握其精湛的绘画技巧的同时也能更深刻地体会宋人花鸟画的意蕴。

编者 二〇二二年五月

目录

第一部分　工笔花鸟画的简要历史发展

　　花鸟画是通过描绘刻画自然界的花鸟等来表达作者的思想感情，给人以美的享受。它的题材不仅限于描绘花鸟、草虫、鱼虾以及水果菜蔬，走兽家禽也都是它描绘刻画的对象。

　　工笔花鸟画先于意笔花鸟画的发展，它重视物象的生长结构，刻画工整细致，色彩富丽典雅。工笔花鸟画有着优秀的现实主义传统，有丰富多彩的风格和流派，纵观工笔花鸟画发展的历史，可以概括地说：它形成于唐，成熟于五代，而兴盛于两宋。

　　在唐代以前，绘画和工艺美术的发展，已为花鸟画的诞生准备了充足的条件。到了唐代，随着绘画逐渐摆脱其为政治礼教和宗教服务而过渡到为观赏而作画，花鸟画便作为独立的画种应运而生。

　　唐代处于我国封建社会上升阶段，历史上著名的贞观之治使生产力获得很大发展，社会安定，文学艺术非常发达，这时期绘画逐渐形成人物、山水、花鸟三大画种。花鸟画在初唐有以画鹤著名的薛稷，晚唐花鸟画趋于兴盛，形成以边鸾为首的画派。唐代为工笔花鸟画形成时期，形式技法以工笔青绿重彩为主，给后世发展奠定了基础。

　　五代时期不长，却是工笔花鸟画趋于成熟的时期，在西蜀和南唐分别出现了以黄筌和徐熙为代表的两大画派，世称"黄家富贵""徐熙野逸"。黄筌精于花鸟，尤长画鹤，他的花鸟画继承唐以来工笔重彩装饰风格并加以发展。他的画多是富丽堂皇的风格。画中有蜀中常见的鸟和虫兽，这些虫鸟比例准确，质感逼真，姿态生动，形神兼备。鸟喙有坚硬的骨质感觉，鸟毛分出翎与毛的区别，鸟爪骨节完全符合解剖结构，而且用笔设色简洁有力，细而不腻，工而不繁。他的画法是先用墨线双勾轮廓，然后在墨线里缘填染颜色，层层渲染，色不压墨线，后人称之为"勾填法"。他的画风影响了北宋前期百余年，是工笔双勾画派的宗师。徐熙为人襟怀高旷，于画院外独树一帜。他常游于江湖田野，所画内容多为花竹林木、蝉蝶草虫、蔬菜药苗之类。他画翎毛多兔雁鹭鸶等野禽，骨贵轻秀，后世称之为野逸派宗师。由于徐熙没有真迹存留下来，所以对徐熙之技法风格传说不一，一种意见认为徐熙作画先以淡墨勾勒轮廓，然后层层积色，色彩压住墨线，最后以彩色线条复勒之，这种方法称为"勾勒法"。另一种意见认为他作画用水墨淡彩，"落墨为格，杂彩副之，迹与色不相隐映"，以墨渲染为底色，再染色彩，用墨的笔触仍留于画面上。后世其孙徐崇嗣继承发展了这种方法，然而不用墨打底，直接以色彩点染创造了花卉的"没骨"技法。

　　北宋建立以后国家复归统一，文艺也有新的复兴，加之宋初皇帝多喜爱绘画，扩张翰林图画院之规模，收集天下名作，罗致各地优秀画家。至宋徽宗时更为嗜画，当时是宋代画院最兴盛的时期。花鸟画得到了充分的发展，画家多，作品风格和技法也更为丰富。崔白的出现使花鸟画的风格为之一变，赵昌、吴元瑜都是一时名家，宋徽宗赵佶的画传世较多，风格多样，技法高超，虽然其中有不少是其他画家代笔之作，但可以通过这些作品看到北宋花鸟画的成就。南宋画家主要有：李安忠，继承黄派；李迪，传世作品有《木芙蓉图》《狸奴蜻蜓图》《雪树寒禽图》等；马麟，马远之子，传世作品有《层叠冰绡图》；林椿，传世作品有《果熟来禽图》《梅竹寒禽图》《绿桔图》。宋人还传留下许多册页，其中如《出水芙蓉图》《海棠蛱蝶图》《白头丛竹

图》《枇杷绣羽图》《菊丛飞蝶图》等多幅精美小品，虽系佚名之作，但无论意境、构图还是勾染技法都有极高的艺术成就，是我们后世学习的典范。

宋代花鸟画的艺术特点：

一、宋代是花鸟画兴盛的时代。工笔花鸟画不但技法成熟，而且发展出勾填法、勾勒法、没骨法与白描墨染等多种流派风格。

二、宋代花鸟画在理论上有所建树，且奠定了花鸟画家尊重生活、长期深入研究生活的优良传统。作为画家要了解花、鸟、虫、兽的"物理"（生长结构）、"物情"（生活习性）、"物态"（基本形与运动状态）。生活中的花鸟鱼虫有极其丰富、自然、生动的形态，花鸟画家从生活中汲取这些形象，使之具有勃勃生机和生活的意趣，给人以蓬勃向上的精神力量。因此，古人又称花鸟画为"写生"。（相对古人称花鸟画为"写生"，称山水画为"写意"，称人物肖像为"写真"）

三、花鸟画家并没有停留在对花鸟外形的图写上，而是研究了对象的性格品质，将其人格化，物我交融，借物抒情。优秀的花鸟画作品就像一首无声的诗，情与景相交融，意与境相交融，具有深邃的意境和强烈的感染力，令欣赏者通过迁移想象，产生联想，如身入其境，在思想感情上受到强烈感染。

元代工笔花鸟画基本是继承宋代传统，在花鸟画发展史上常把"宋元"合称为一个历史阶段。主要画家有钱选、王渊、任仁发、张中、赵孟頫等。

明代以后花鸟画风比宋代趋向简阔、豪放。意笔花鸟画有了发展。其中主要画家有边文进、林良、吕纪、孙隆、陆治、陈洪绶、恽格（恽寿平）、王武、蒋廷锡、马元驭、邹一桂、沈铨、任熊、任薰、任颐等。

第二部分　工具材料及其使用

宋人花鸟画的工具材料主要有绢、笔、墨和颜料，另搭配一些辅助材料，如胶、矾等。

一、绢

绢是丝织品，绢的质地以细密均匀者为好。绢有生熟之分，织好而未经捶压过胶矾的绢，就是生绢，丝是圆的，所以又叫圆丝或元丝绢，因而生绢都有小孔，像细筛，渲染时有渗色的现象。生绢经过捶压，丝就比较扁平，细孔因而堵塞，画时可免渗透，便是熟绢。若选用熟绢，最好选用较深颜色的仿古绢。

用绢作画，以先将绢刷湿绷平为好。一般是勾好墨线之后再绷。也可将白描底稿置于绢下，

就在上边摹勾。也可用木框将绢绷紧，像刺绣一样作画，那样尤便于两面着色。也可将绢绷在画板上单面作画。以绢作画，适宜工致严谨，渲染敷色，易于雅致匀净，可经受多次反复敷染，易于获得和谐含蕴的效果。

二、笔

工笔花鸟画用笔有两类：一类是勾勒用笔，有较为硬挺并富于弹性的衣纹、叶筋、红毛、狼圭等。现市面上也有特制的兼毫勾线用笔，中间狼毫边缘羊毫，笔锋挺健，笔肚又能够保水。选购笔时尽量选用传统工艺制笔，避免选用纤维制成的。笔毫的本质好，软硬适中，富于弹性，过软乏力，过硬使转不灵，要求在毫锋按下去再提起之后能复原如初，不叉不弯。选购方法是：笔头着水发湿之后，在纸上反复旋转，试勾一下各种形状的线条，注意顿挫之间的承力感和锋尖的变化情况，如果手头隐隐感觉出它的反弹力，而出线又能圆浑，笔锋始终不偏不扁，便是好笔。

另一类是渲染用笔，以羊毫或兼毫制成。此类笔要求柔软有弹性，羊毫为宜，或以羊毫为主的兼毫。笔头要整齐饱满，长度在三厘米左右为宜。笔杆不宜太粗，因为渲染都是手握两杆，来回酌换，笔杆过粗不便推换。渲染笔两支，最好用两个规格：清水笔略大，笔头要饱满整齐，便于晕染；着色笔可略小，笔头要饱满尖利，便于花瓣转折等细小染面勾填。

笔要妥善使用和保管，才能延长其寿命，用后要洗净，以免笔毫变脆断损。洗笔可备吸水纸数层，将笔尖稍蘸清水，在纸上拉干，反复两三次便可，不必在水盂中来回搅拌，既湿笔头，又损锋毫。着色笔用完后亦须洗净悬挂，以免污损。

三、墨

作画的墨，传统上是制成墨锭。墨锭分油烟、松烟。作花鸟画一般用油烟，以质细、色乌、胶轻为好，同时有蓝紫色光泽。松烟黝黑无光，只在画工笔翎毛和蝴蝶时，偶尔用之。好墨有如下优点：色纯黑而有光不黏腻，墨迹经久不变，遇水不脱，墨较重，敲之声音清脆，用时上砚无声，色泽光润，磨后棱角分明。

现代人常用墨汁作画，如"红星""一得阁"等。墨汁使用起来方便，胶质重，须加水调和用之。如选用墨尽量选用品级稍好的。

四、颜料

国画用色是形成中国画特有风格的因素之一，有许多传统惯用颜色，其色相不能为其他颜色所代替。国画用色有两类，一类以自然矿石和金属氧化物制成，被覆力强，不透明，或称为"石色"，有赭石、朱砂、石青、石绿、雄黄、石黄、锌白等；另一类以植物加工制成，质轻透明，或称为"水色"，有花青、胭脂、藤黄等。

朱砂、朱磲都是（水银）化合物，原矿精研细水漂，底层是头朱，中间为二朱，上层带黄为

朱磦，分别取出，调胶使用。

石黄、雄黄、雌黄化学成分为三硫化钾，石黄色正黄，雄黄为橙黄，雌黄为金黄，因含硫故不能与铅粉调和。其中石黄常用，因不透明，色相比藤黄较为厚重。

赭石是赤铁矿，俗名土朱。矿石朱中带黄，用水研细如泥，漂后中层是赭石本色，因产地不同，色调各有差异。

石青、石绿都是铜的化合物，产于铜矿里，漂制方法与朱砂略同。石青按沉淀顺序，上层为四青，次层为三青、二青，最下层为头青；石绿也与此相同。

白色有垩、蛤粉、铅粉等。白垩又称白土粉，是古代壁画上的主要颜料。蛤粉是蛤壳烧成的石灰质，用时虽不太白，但柔静有光，经火不变。铅粉又叫胡粉，据说是汉代张骞由西域学回来的，由铅炼出经加工制成，虽不太透明，但色相厚重显著。

以上几种矿物质色，传统叫作石色。石色不透明，但经久不变色。

胭脂是茜草或红花的汁做成的颜色，它呈深红色，虽不太鲜艳，但沉静可爱。

西洋红原是外国进口，明清时被我国画界普遍使用，因由国内制造，故名为曙红。

花青是由一种花靛青做成，色调沉着，耐晒而不易变色。

藤黄又叫月黄，产于越南，在唐代传入我国，是由海藤树的浆汁凝成。

以上是植物质色，又叫草色、水色或轻色。

此外，还有金粉、银粉。把金、银箔加胶研成细泥粘在瓷杯上，用洁净的水笔蘸着杯上附着金粉使用。

五、辅助材料

胶、矾：对于工笔花鸟画来说，胶矾是常常用到的材料。调和颜色靠胶，固着、保护颜色靠矾。

国画用胶，以动物胶为好，牛胶是用牛的皮骨等熬制的，适合作画用。骨胶黄色透明，称黄明胶，易凝冻，滞笔。皮胶色较暗，不甚透明，但不易凝冻，作画以皮胶为好；用时先以温水洗净发开，再置小火上煮开，取上清液冷却待用。

矾又称明矾或白矾，色白透明，块状。作工笔重彩，依次层层套染，每套两三次色，需上淡矾水一道，以固定色层。重彩作品的重色部分，往往套染八九次甚至更多，其间要上两三次矾水，所以有"三矾九染"之说。

泡矾水，需先将矾块洗净，投入清水中溶解，净矾 50 克，水 1.5 千克，待完全溶解之后，取上清液，兑少许胶水摇匀，以洁净毛笔蘸水平涂于需矾部位。用矾水切忌过浓，着深色花叶，尤要淡些好，不然干后，色面上结起一层白霜，很难除去。矾水兑胶都是随时另兑，以免变质。

泡矾不怕日久，日久愈佳，谓之陈矾。

第三部分　宋人花鸟画的临摹

宋代的花鸟画，从大幅巨制到宋人小品，不论是学习者还是欣赏者，都会从内心体会到花鸟画带给人们的视觉美感，以及宋代花鸟画家对自然物象精妙的体察与理解，对绘画技巧恰到好处的表现。宋代是中国花鸟画发展史上的一个高峰时期，也是花鸟画的黄金时代。千年后的今天，观赏这鲜活灵动的画面，纯熟多样的表现技法，令人叹为观止。对于学习花鸟画者来讲，宋代花鸟画是临摹学习的最佳范本。

一、临摹的方法

临摹是学习中国画的传统方法，是研究借鉴前人的经验，并通过临摹课稿，认识工具与材料的性能，研究古人在用笔、材质、色彩和章法等方面的运用，掌握基本的表现技法，体会、感受原作的意境、气息和审美情趣，追本溯源，提高自身修养和对传统绘画的认知能力。

临和摹是两个不同的概念。

临是面对临本，起稿、勾线、着色，照着原作一边看，一边画，又称对临。对于初学者来说难度较大，需要很强的造型能力，但通过起稿的练习，对原作会有更深刻的认识，收获相比摹写要大些。

摹又称透临，是把纸或绢蒙在原作上，把画稿直接拷贝下来，再照着原作勾线上色，形比较容易把握，但对造型的体验没有自己起稿理解得深刻。临和摹这两种方法，在六法中称之为"传移模写"。

在临摹时，不管是什么临本，首先最重要的就是认真"读画"。要仔细观察研究所临摹的作品，体会研究其用线、造型、技法、章法、立意、布局等方面的特点方法，领会其内在精神与审美情趣。临摹时体会得越多，收获就越大。

重彩临摹是在起稿、拷贝、勾线后，重点研究的是重彩技法问题。首先，研究具体的着色技法。其次，研究色彩明度、色彩倾向、色块大小等色彩安排。再次，研究材料性能，如是纸本还是绢本，用的是什么颜料。

临摹古画不同的思考角度主要有：一是复制原作，对于现有画面现象的还原，追求的是一对一的对等，求得准确。二是掠过画面的历史沧桑的折损痕迹，摒除现象，还原程序。三是综合画面的整体审美，利用画面现有效果的独特审美感受，结合基本的画面规律，以专业的绘画角度去看待画面因素，学习技法的同时领略画面的审美意蕴和每张画面不同的刻画重点，活学活用，触类旁通。在此提倡最后者，学习技巧触类旁通，精准技法应夯实基本功，同时灵活和变通地处理画面。

宋人花鸟画为我们提供了花鸟画学习非常完备精湛的技法。通过临摹大量小幅不同风格的作品，可以提高审美和直接有效地掌握花鸟画绘制的规律。技法既是严谨、有规律可循的，又是变幻莫测、随机应变的。

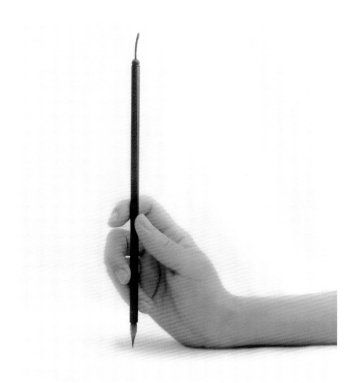

图 1　勾线执笔图

二、执笔、用笔与设色

1. 执笔

工笔画勾线的执笔（图 1）和书法写字的执笔相同，常为"拨镫法"。拇指、食指、中指握笔杆起到用力的主导作用，无名指、小指配合顶住笔杆。执笔要做到"指实掌虚"。"指实"是指握笔的力量要充分；"掌虚"是指毛笔与手掌心之间要有一定的空间，使毛笔在手中有较大的回旋余地。用力要得当，不能握得太僵，要做到自然、灵活。

线条的勾勒主要是使用腕力，要既轻松，又有力。用腕、肘、臂部相应配合。勾短线时，手指和腕部配合就可以了。勾长线时除了用腕部，还要加上肘部的配合。腕部要在绢或纸上做到匀速移动，这样勾出的线条才均匀，加上手指、肘部的配合线条能产生富有节奏的变化。勾线时要注意力集中，下笔之前应对线条的长短、粗细、起止做到心中有数，这样才能自如发挥。

2. 用笔

用笔的方法主要是指运笔的技巧与用锋。用笔可分为中锋、侧锋、顺锋、逆锋、顿挫等。中锋用笔是工笔画的基本笔法，用笔是指执笔正，勾线时笔杆要垂直于纸面运行。行笔时笔尖藏于笔画中央，锋尖始终在线条的中间。将腕力注力于笔尖，不能偏露于外侧，线条要圆润、流畅。

前人对用笔有着极其深刻的认识，早在谢赫的六法论中就提出了"骨法用笔"，意思是说用笔要有功力，用笔要表现客观对象的内在本质属性。每一条线的勾勒大体可分为起笔、行笔、收笔三个过程，根据所表现对象的形、质的不同，运笔中的起笔和收笔要有虚实变化，可分为实起实收、实起虚收、虚起实收、虚起虚收的笔法。实起笔时要"横画竖下，竖画横下"。起笔要藏锋，行笔要保持中锋运行；收笔时要"有往必收，无垂不缩"。如书法中的"欲左先右，欲右先左，欲上先下，欲下先上"之法。虚起笔、虚收笔时应做到尖入尖出，画出流畅自然之感，要做到"快而不飘，重而不板，慢而不滞，松而不浮"。勾线时笔与笔之间要有联系，这样画出的线条生动而富有节奏，气贯始终。

3. 设色

通过白描的勾勒临习后，可进行设色。设色时采用手持两支毛笔的

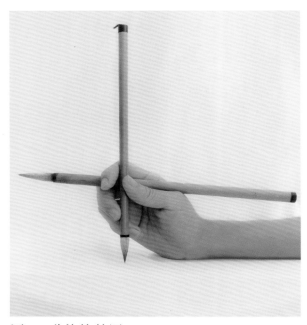 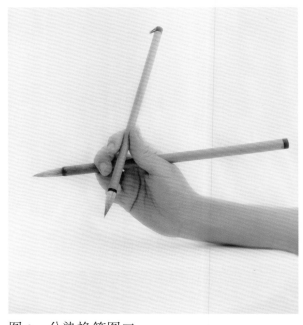 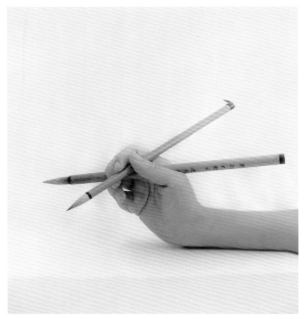

图 2　分染换笔图一　　　　　　　图 3　　分染换笔图二　　　　　　　图 4　　分染换笔图三

方法。

　　换笔：一支为着色笔，一支为清水笔，分染时先以着色笔上色，然后再用清水笔晕染开，两支笔快速互换，以确保晕染得没有痕迹。

　　两支白云笔，一支着色笔为正常执笔方法，另一支清水笔则在着色笔之后从食指与中指间穿过，并用拇指抵住（图1、图2）。

　　食指与无名指抵着色笔上扬（图3、图4）。

　　调整食指、中指角度，使两支笔逐渐接近平行（图5）。

　　用食指、中指压下水笔，抬起色笔，将清水笔换到前面进行晕染。（图6）。

　　食指下按清水笔，中指和无名指回到清水笔的执笔位置，这样就把清水笔换到正常执笔方法上，着色笔则在清水笔之后从食指与中指间穿过，并用拇指抵住（图7）。整个换笔过程完成。

　　换笔方法熟练掌握，还需要多多练习，熟能生巧。需要注意的是初始阶段尽量不要在画面上方换笔，以防掉落。

　　花鸟画临摹的设色大体可分为分染、罩染、衬染、醒线等技法。

　　①分染

　　分染也称打底色，作画时用两支笔，一支笔蘸水，一支笔蘸色，在勾线的基础上用墨或色分别按物象的深浅、明暗、起伏、转折等染出层次、变化，以增强立体感。分染时先用着色笔从最深部开始染起，接着用清水笔轻刷使颜色逐渐向外晕开，由深到浅到无。分染时清水笔的水分要适中，即清水笔的水分不要大于着色笔的水分，不然，容易冲乱，出现深边或水渍；清水笔水分小于着色笔水分就会染不开，有笔痕。

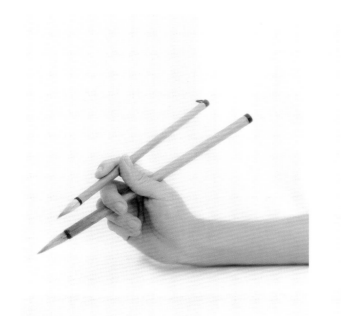

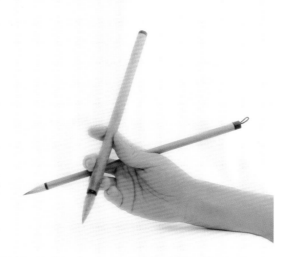

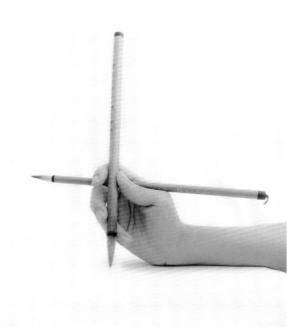

图 5　分染换笔图四　　　　　　　图 6　分染换笔图五　　　　　　　图 7　分染换笔图六

②罩染

罩染是在分染的基础上采用较为平涂颜色的画法。也可分深浅厚薄平涂。罩染可以起到统一色调的作用，罩染时颜色要薄，等颜色干后再涂，一遍不足可以再罩染，逐渐染够到满意为止。罩染用笔要轻，笔笔承接，不可以来回涂抹，以免把底色搅起。如果是罩染矿物质颜色或白粉，在反复敷色的过程中，为了防止出现底色泛起的现象，可以用胶矾水将已上的颜色固定，然后再染。矿物质颜色和白色染色时要以能透出绢纹和墨线为宜，不能厚到把墨线和绢纹完全盖死，不透气。

分染和罩染在设色时要细心，都要经过数遍染成，不可急于求成。墨和色不宜过浓，古人有"三矾九染"之说，其意是形容染的次数之多，胶矾起固定颜色的作用，次数多为的是使墨或颜色既厚重又透明，也容易控制虚实关系。

③衬染

衬染又叫反衬，也是花鸟画临摹中常用到的一种方法。衬染是在绢的背面平涂颜色或白粉、墨等，目的是为了增强颜色的厚重感，或提高明度。传统作品中反衬用色往往是不透明的石色。遍数不宜过多，颜色或白粉等要尽量调得适中。要稍厚重些，一两遍尽量完成。干透后再染下一遍，不可来回涂抹。

④醒线

醒线又称复勾，是完成作品的最后一步。由于渲染和罩色会把画面部分线条盖掉，整体或局部有时要用色线或墨线重复勾一遍，目的是为了使有些被覆盖的部分用线更加明确、生动、鲜活。复勾时用笔要轻松自如，同原来的线条有出入没有关系，有时反而有层次丰富、增加厚度的效果。

竹雀图

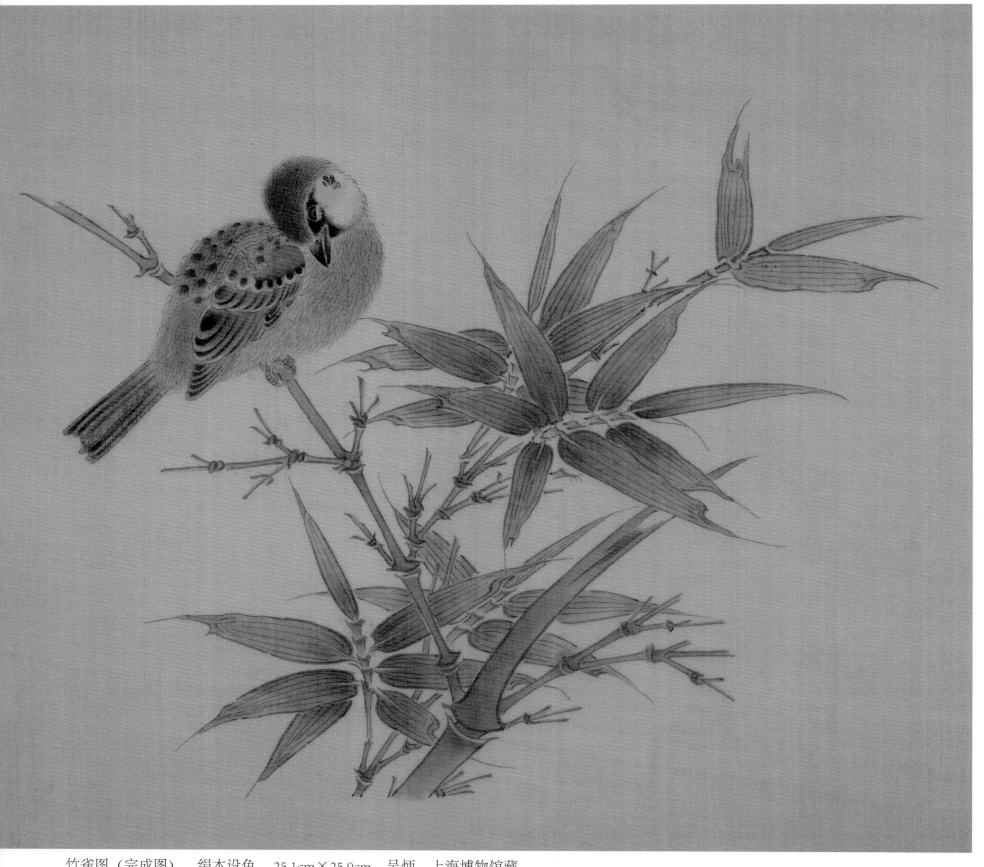

竹雀图（完成图）　绢本设色　25.1cm×25.0cm　吴炳　上海博物馆藏

　　此图绘一麻雀扭首安足，立于竹枝上端。画面空灵，老竹一竿，竹枝爽利劲朗，坚韧挺拔。竹叶灵动富于变化。线的风格富有较强的表现力。竹叶绿而叶尖黄，描绘出了秋天的意象。棘竹劲秀，雀鸟闲逸。画家以细致柔和的线勾描出麻雀蓬松的羽毛，并用浑融的墨、色晕染。竹叶、麻雀描写得细致，展现了宋代院体花鸟画的写实造诣。

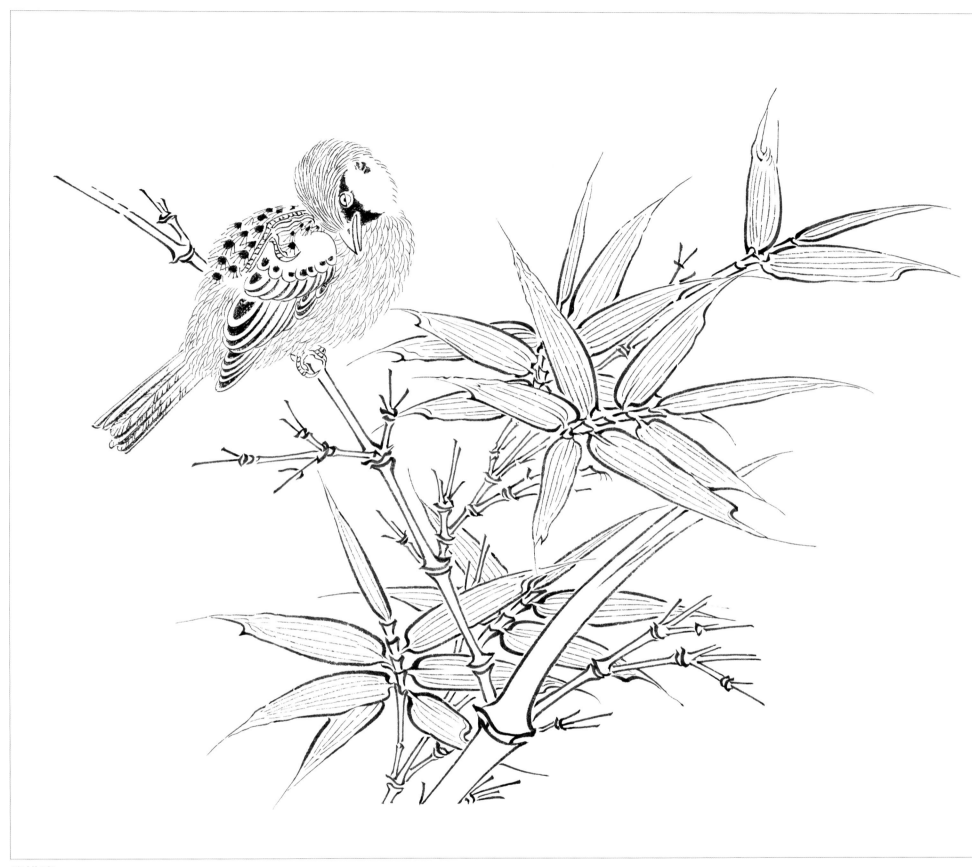

线描稿

勾线：

　　1. 此幅作品墨线略重，线条富于力度和变化。用稍重墨勾勒鸟喙、眼、爪子、覆羽、飞羽、竹叶，背腹部羽毛为稍淡中墨。

　　2. 勾线时要注意线的特点，竹枝应挺健，竹叶用笔既挺健又富有灵动变化，羽毛应轻盈。

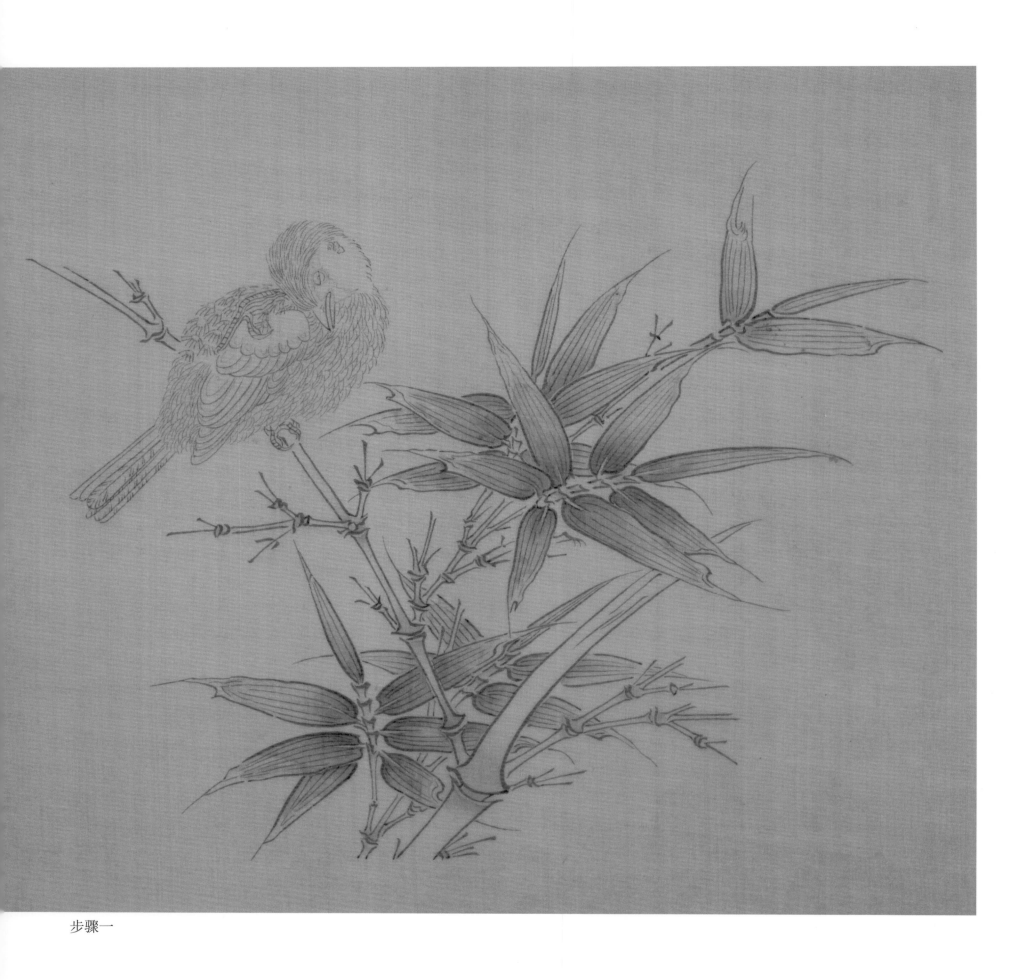

步骤一

1. 用花青墨分染叶子，注意深浅变化及边界处理。

2. 竹节处分染花青墨，注意细节变化。

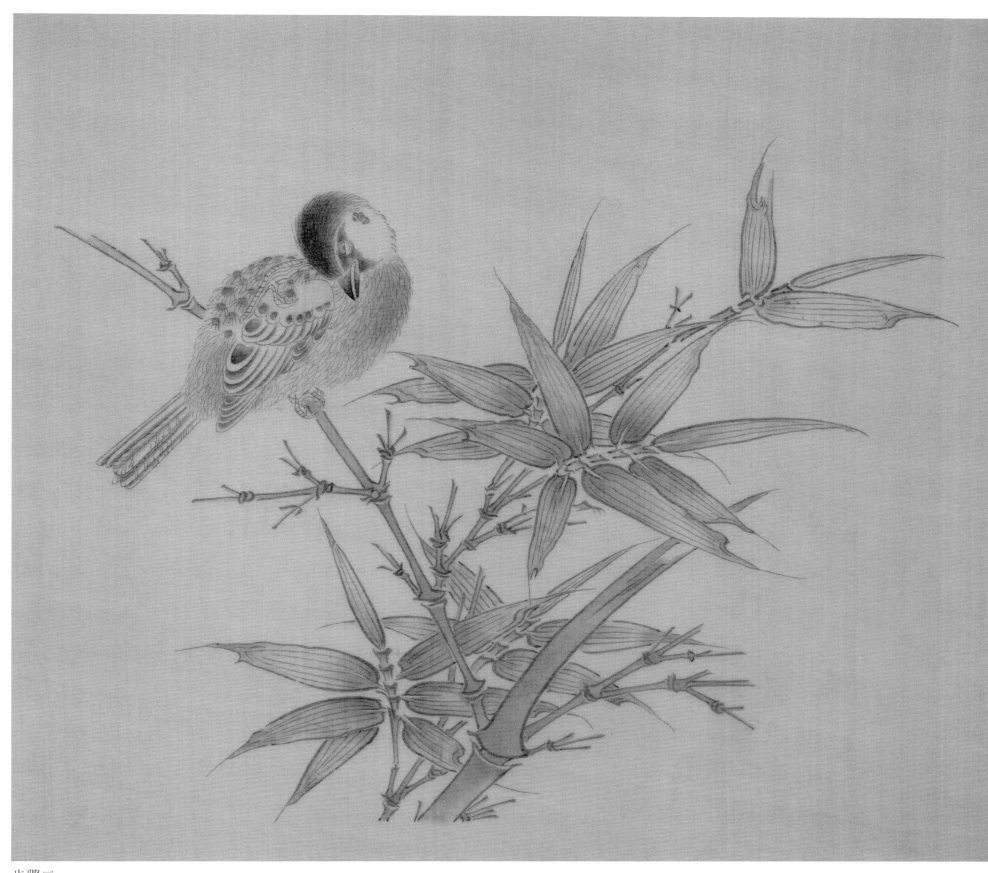

步骤二

1. 叶子继续分染花青墨，注意浓淡变化及远近处理。

2. 竹竿罩染赭石墨，竹节处分染花青墨，叶尖染赭石，注意纹理。

3. 鸟雀分染赭石墨，羽翼分染花青墨，头部染中墨及重墨。

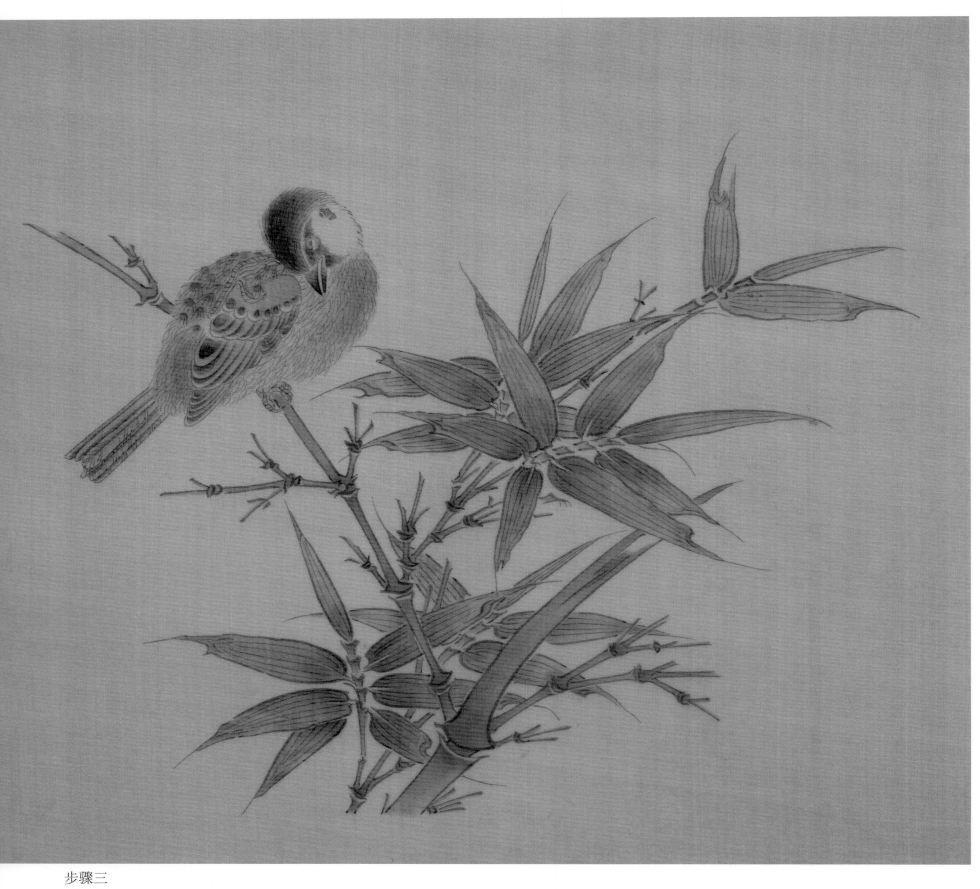

步骤三

1. 鸟雀统染淡赭石墨，注意留白。

2. 爪子平染淡赭石墨。

3. 赭石墨（可用胭脂加藤黄加墨替代）分染鸟雀头部、背部、翅膀羽翼、腹部，注意不同部位颜色混合比例不同。

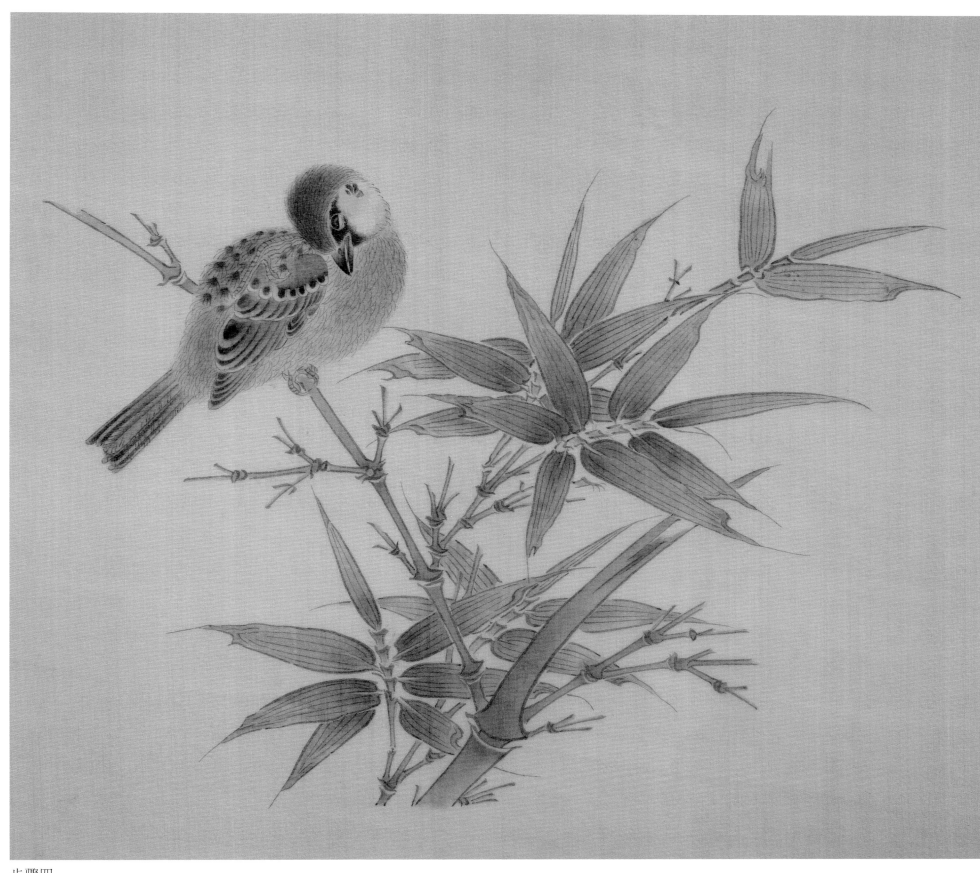

步骤四

1. 重墨分染羽翼、尾翼。

2. 用小笔浓墨勾勒点染和提染喙、眼睛、眼周等，注意重色位置，用墨要略重，利落用笔，不可遍数过多。

3. 着重刻画爪子纹理。

4. 草绿加墨统染叶片，在明度和整体关系上跟小鸟及画面相协调。

5. 局部可复勾或醒线，调整宏观及微观至完成。

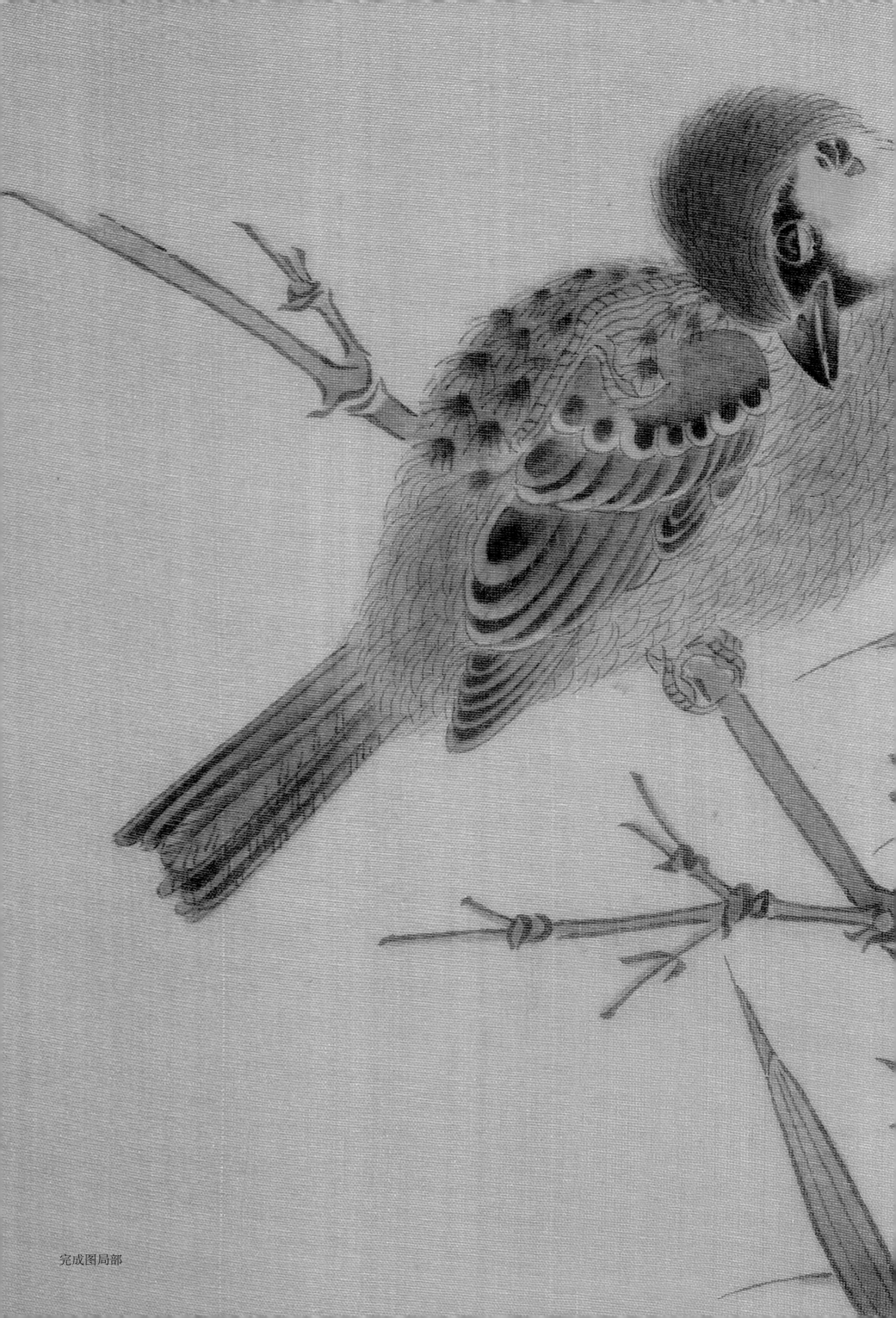

完成图局部

白头丛竹图

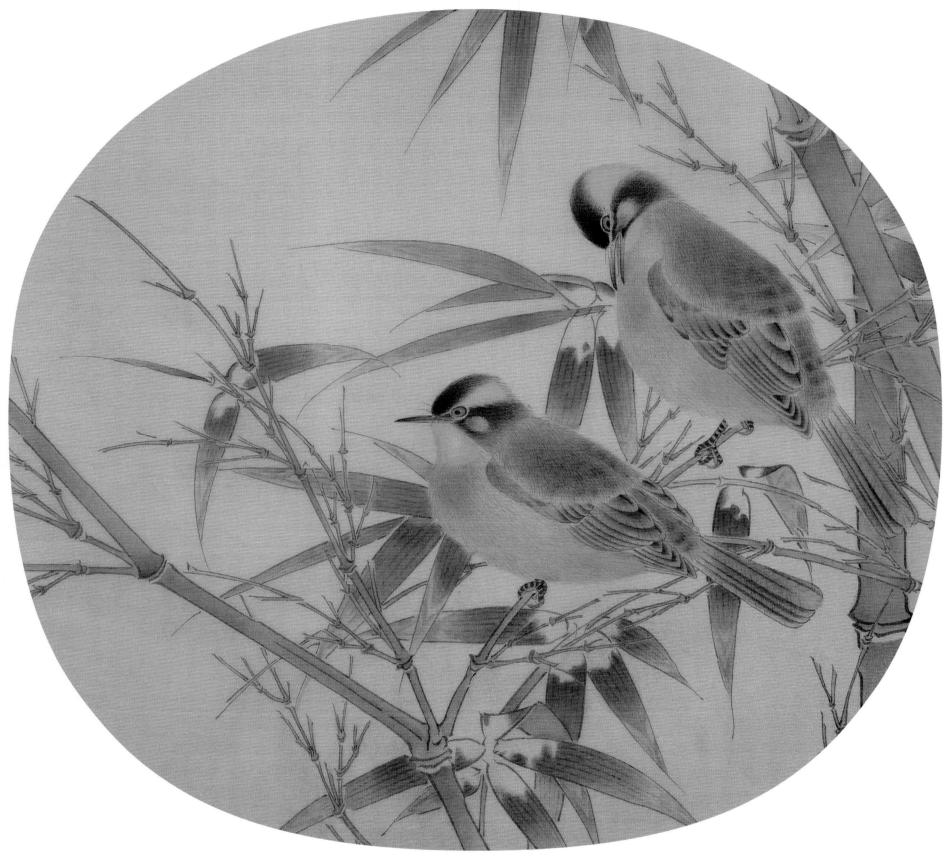

白头丛竹图（完成图）　绢本设色　25.4cm×28.9cm　佚名　故宫博物院藏

　　此图绘冬日小竹数竿，残雪积于苍翠的枝叶之上，寒意未消，两只白头翁栖息于竹枝之上，一只低头梳理羽毛，一只遥视远方。作品形象生动自然，用线讲究，色调沉着。竹枝、竹叶用挺拔严谨的双钩，再敷以淡色。两只白头翁先层层分染，再用细笔丝毛画出羽毛的蓬松感，形象生动，刻画严谨，富有毛绒的质感。画面中鸟的蓬松灵动与竹枝、竹叶的刚健有力形成鲜明对比，从而取得刚柔相济的艺术效果。

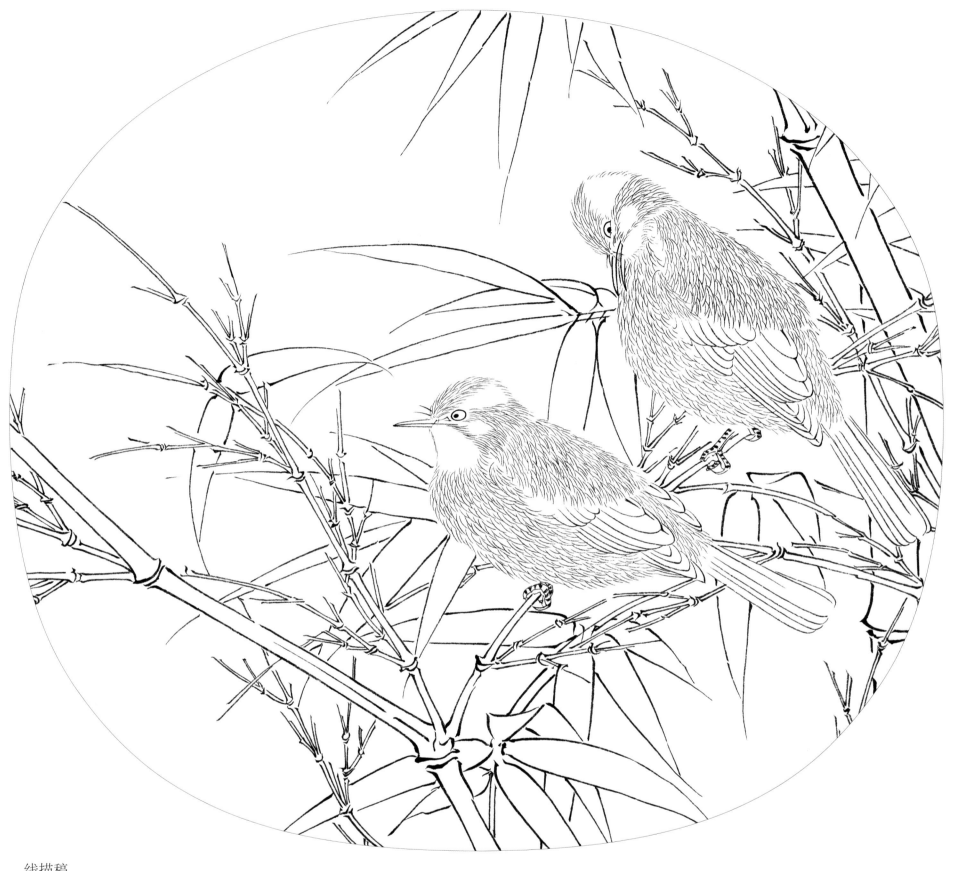

线描稿

勾线：

1. 墨线的勾勒要分浓淡。鸟喙、眼、爪子、覆羽、飞羽、竹叶用中墨勾勒，背腹部羽毛为淡墨。

2. 勾线时要注意不同物象用线特点，竹叶应挺健，羽毛应轻盈，注意线的提按变化，要流畅。

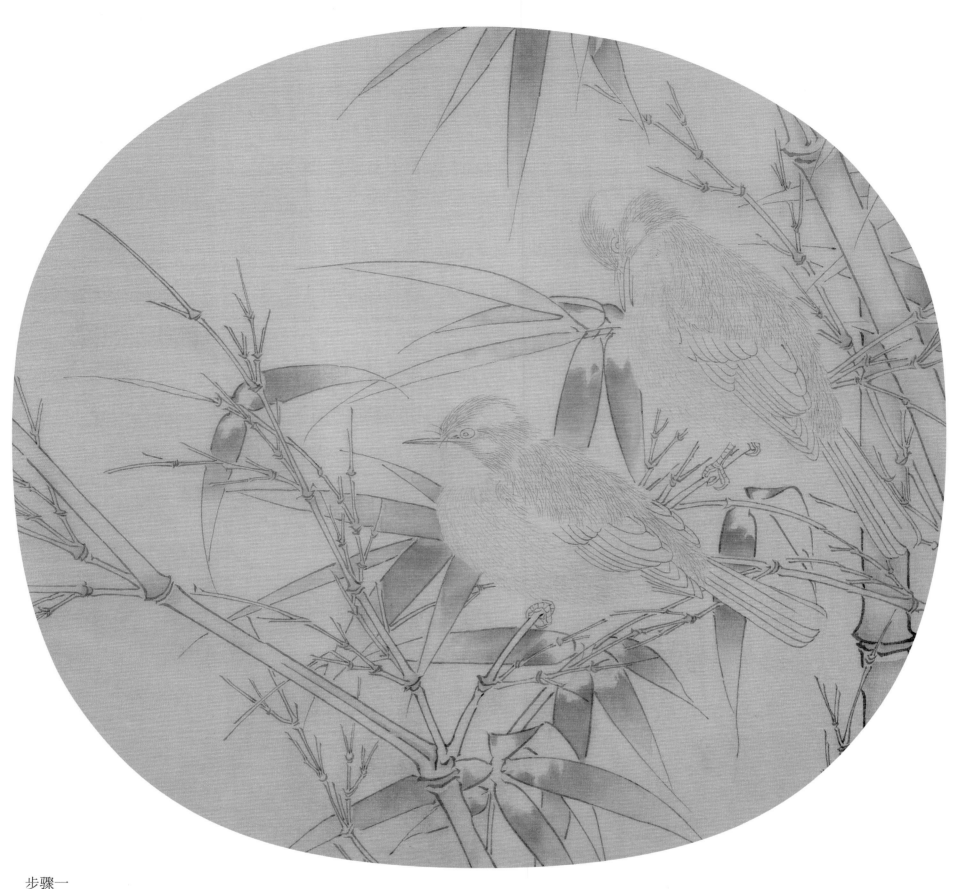

步骤一

1. 用花青墨分染竹叶。由重到淡层层分染，注意留白。

2. 用花青墨分染竹竿。注意不同的竹子有不同的色相差异。

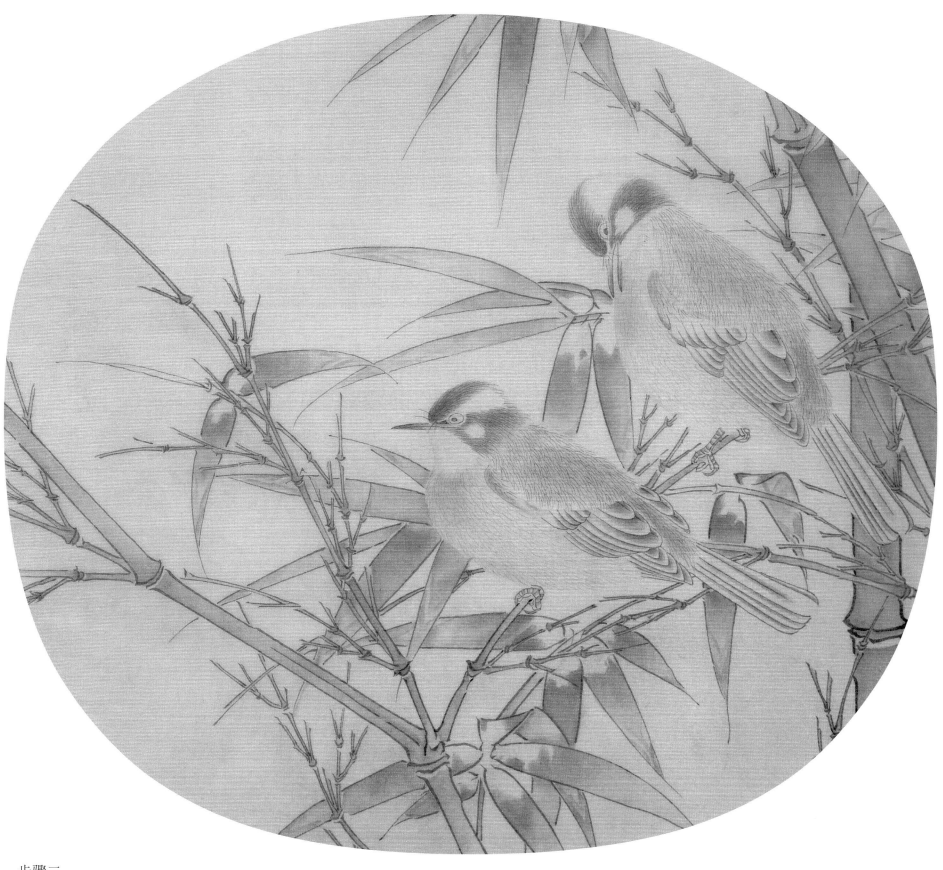

步骤二

1. 用赭石墨分染竹叶尖。自下而上分染，注意分染细节及叶脉纹理。

2. 用淡墨分染白头翁的头、背、腹及羽毛，注意浓淡的差异。

3. 用浓墨分染小鸟头、喙的黑色部分，提染眼睛，注意用笔利落。

4. 分别用淡墨和中墨提染和罩染羽翼，统染整体关系。

5. 小鸟头部少许部位用到劈笔丝毛的线法。

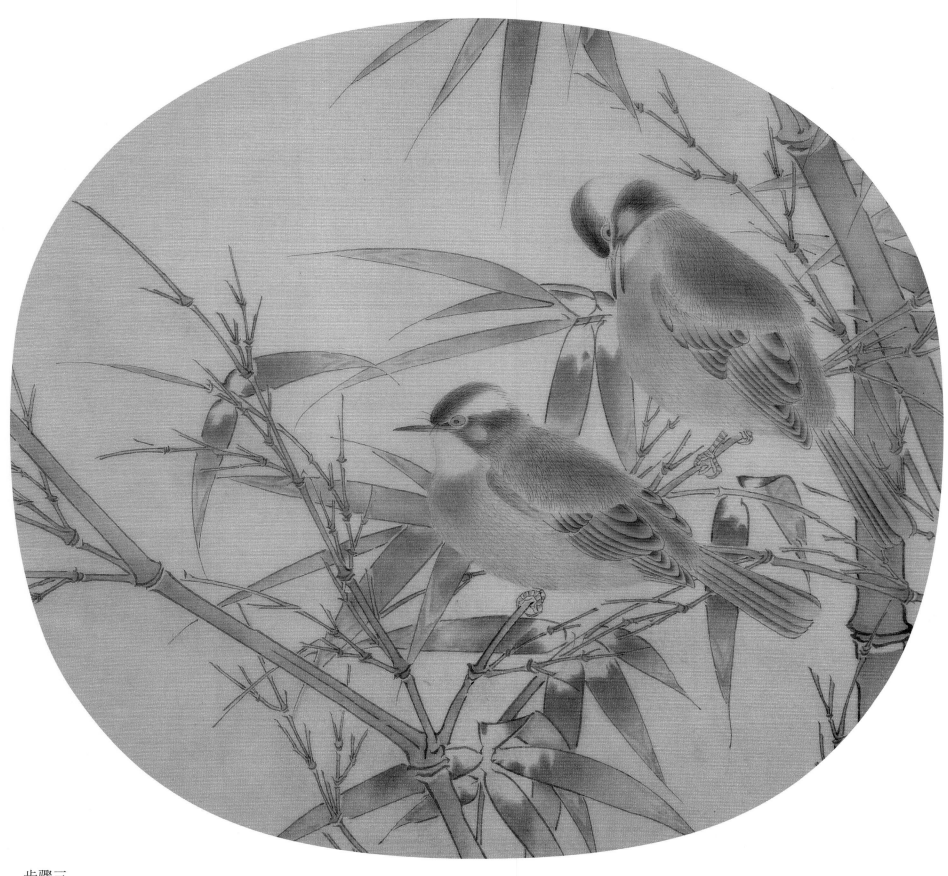

步骤三

1. 用墨绿（花青、藤黄加墨）统染竹叶。

2. 用赭石墨提染叶尖。

3. 竹枝与竹叶部分用墨绿加赭石染（墨绿与赭石比例视具体位置酌情处理）。

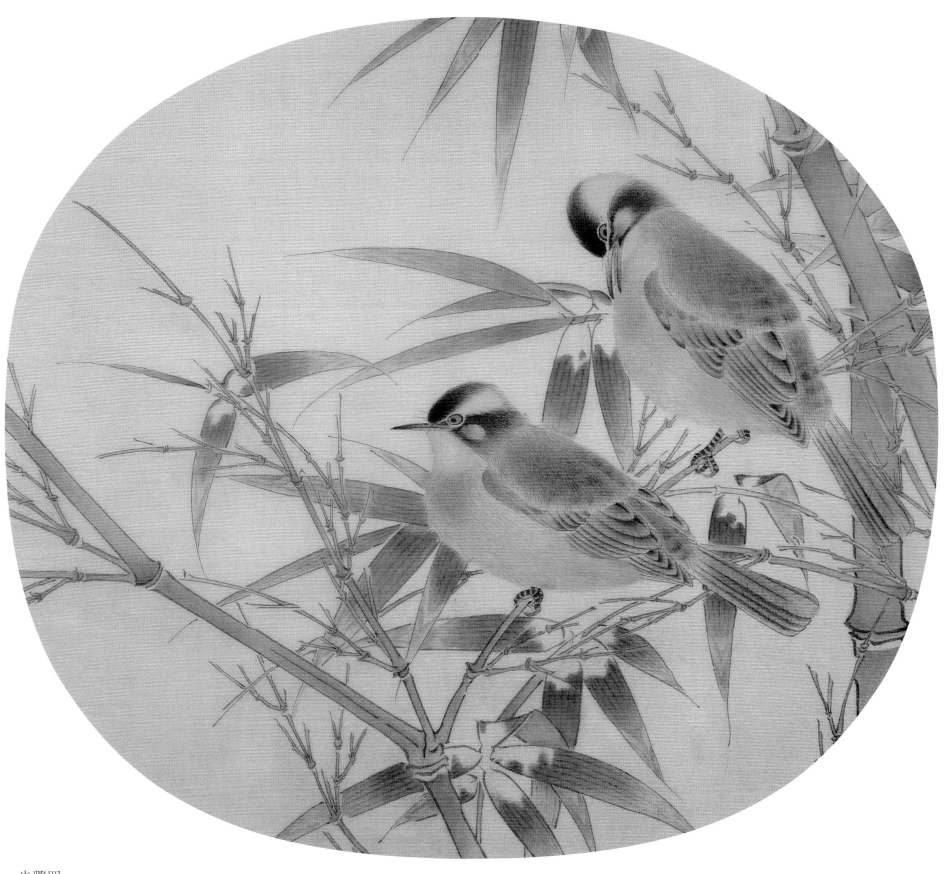

步骤四

1. 用墨绿勾勒出竹叶纹理，注意虚实变化。

2. 用白分染小鸟头部白色部分，注意不可过强。

3. 不够重处可醒线醒染，调整画面关系直至完成。

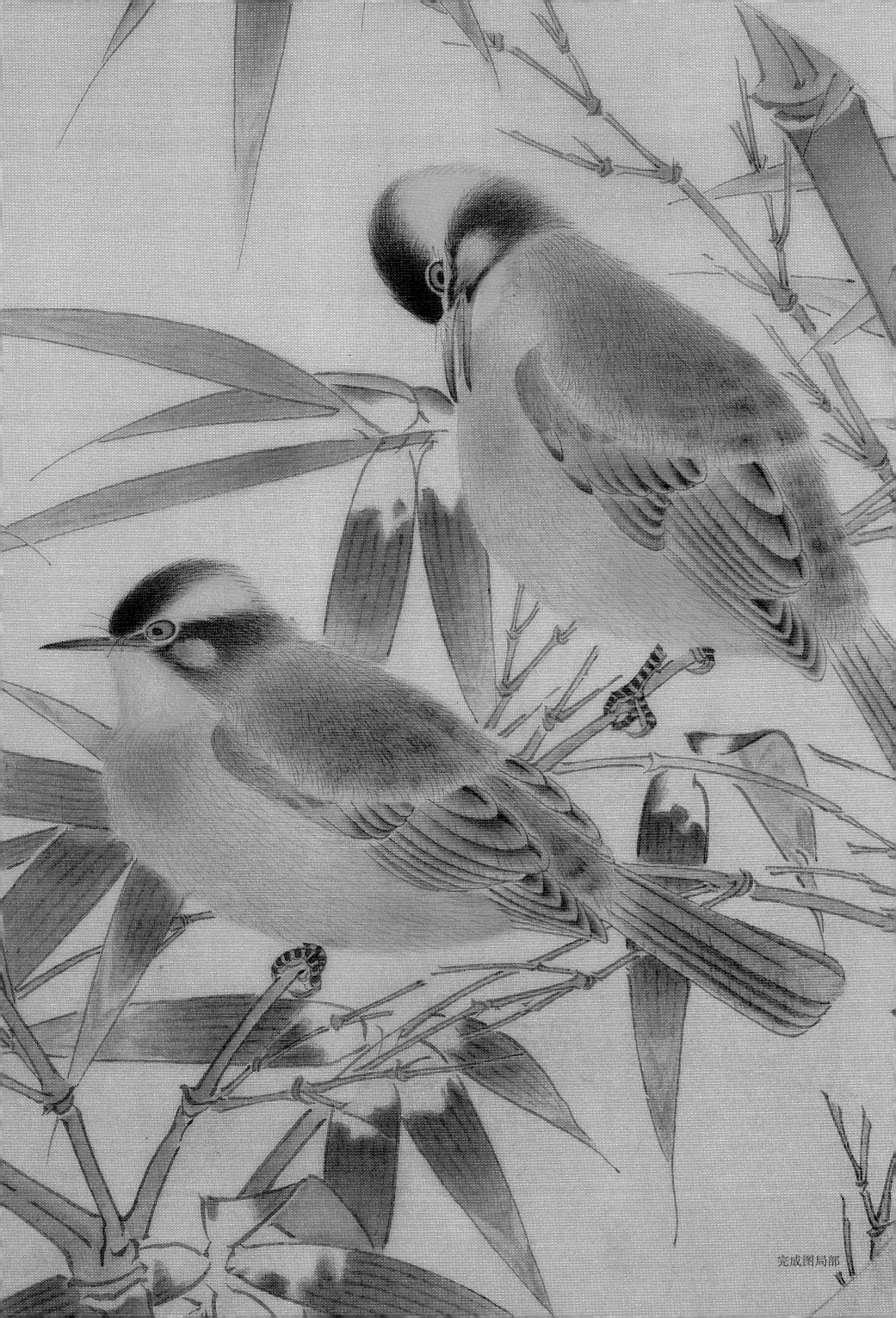

完成图局部

虞美人图

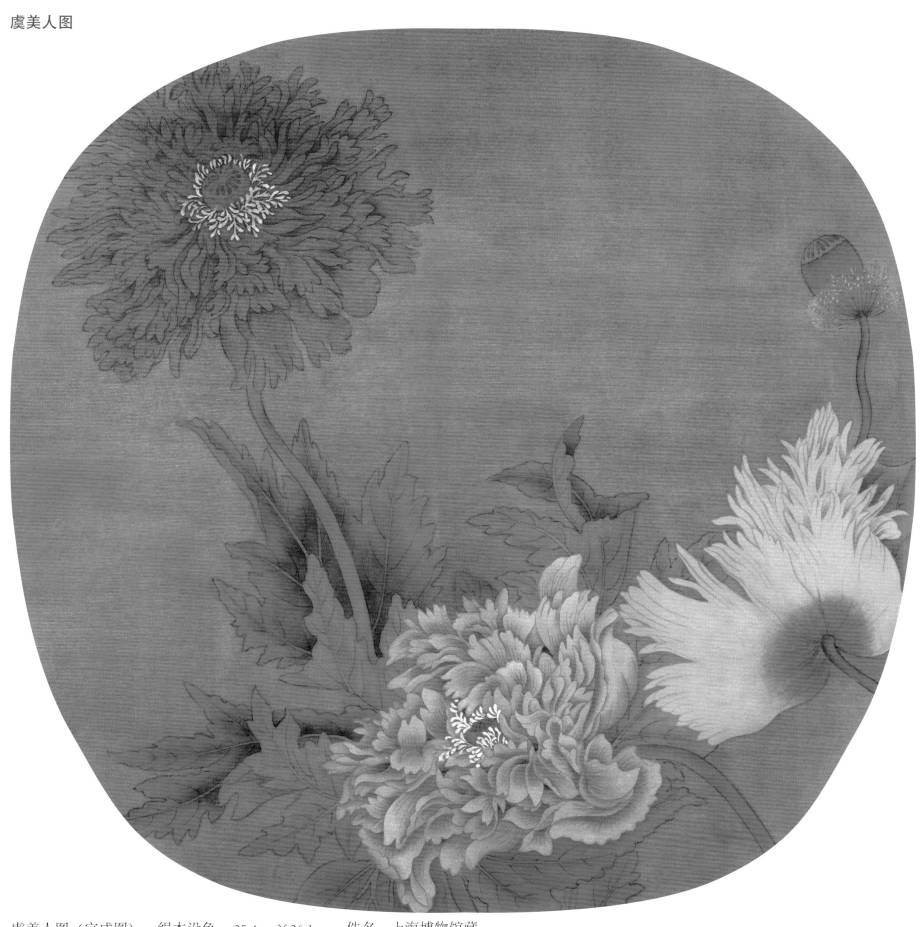

虞美人图（完成图）　绢本设色　25.4cm×26.1cm　佚名　上海博物馆藏

　　此图又名《罂粟花图》。此画描绘簇拥有势、娇羞欲滴的虞美人三枝，当阳、斜侧、相背之姿。花瓣连勾带晕，风姿绰约。茎叶扶疏，如歌如舞。描绘出了虞美人盈盈绰约的风姿韵态。

　　此画属工笔重彩，画法如生，施粉调朱。构图生动巧妙，刻画细致精到，用笔轻细严谨，勾染娴熟。色彩艳丽浑厚，典雅自然。底子的颜色暗雅浓重，更好地衬托出虞美人的娇艳。

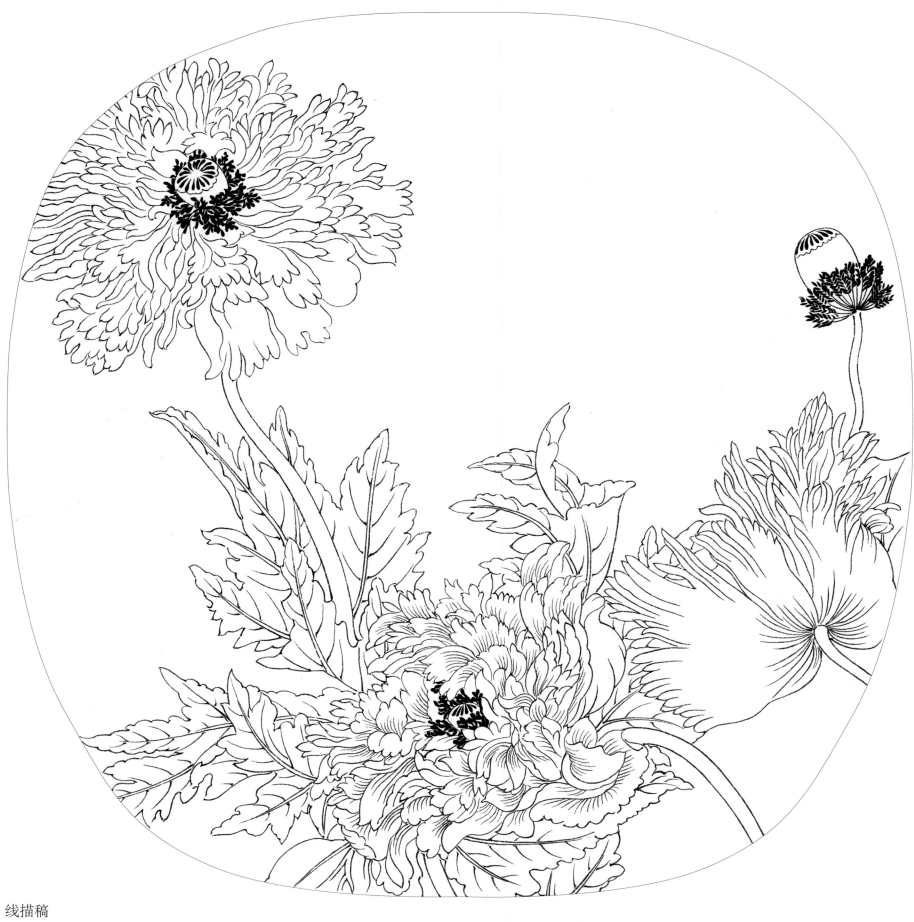

线描稿

勾线：

1. 墨线的勾勒要区分浓淡，白色花朵墨线略淡。

2. 注意花瓣的层次，层层勾勒，结构要清晰。注意转笔及线的虚实变化。

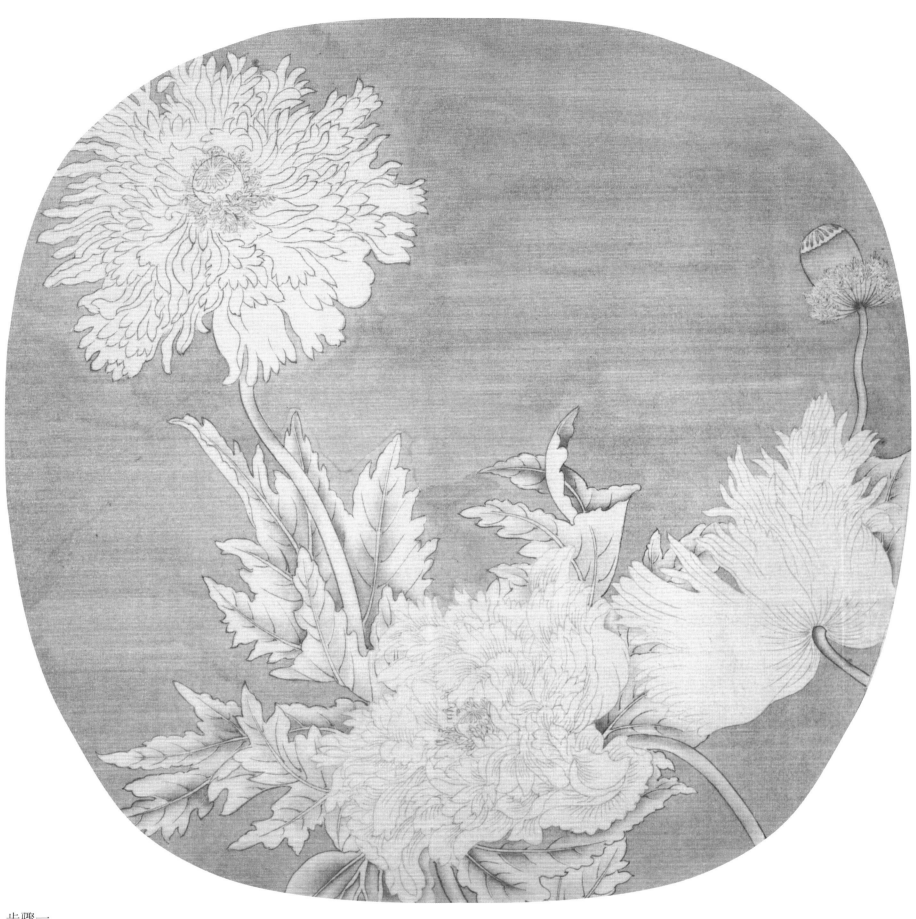

步骤一

1. 红色花朵和叶茎用中墨勾勒，白底花朵用淡墨。

2. 整体用线纤细均匀。

3. 可先做底色，用赭石墨做底色若干遍，留出形象。

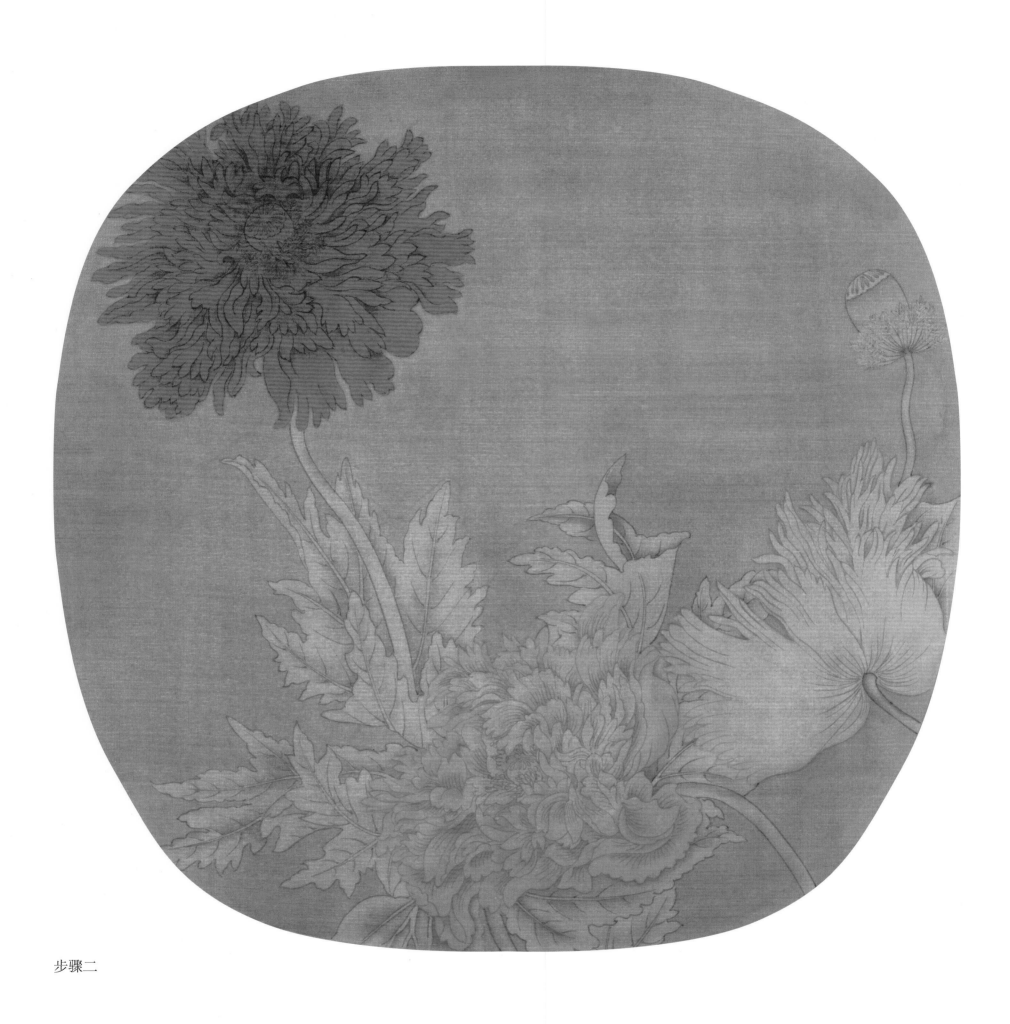

步骤二

1. 用花青加墨分染花茎等，可先用清淡颜色润开绢，再层层分染。

2. 用淡花青墨分染正叶，注意细节及层次感。注意叶脉需要留出水线的地方。

3. 用朱砂加朱磦平染上面花朵，可适量加点大红，层层罩染。

4. 用白色平染下面的两朵花，左下花朵用胭脂墨分染花瓣根部，右边花朵用曙红分染。

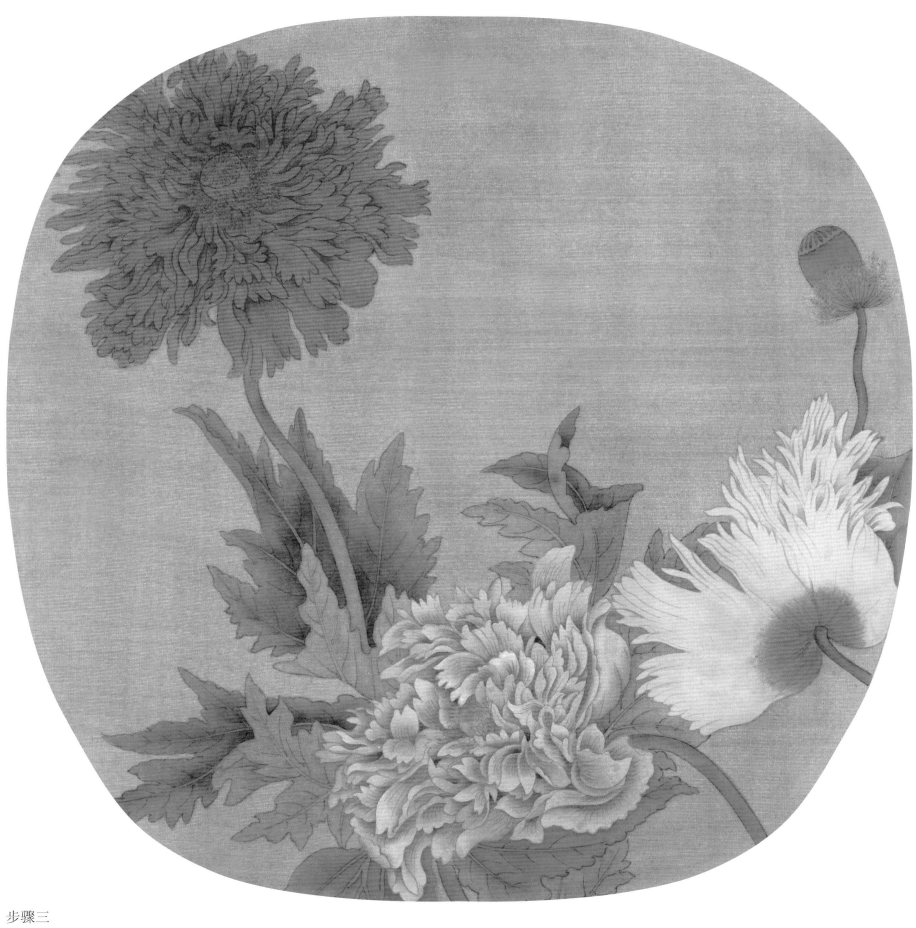

步骤三

1. 用胭脂分染左上红色花朵。

2. 继续用胭脂墨（稍重）由内至外染左下花朵，曙红染右下花朵。

3. 用白色由外向内染左下花朵的花瓣。

4. 用石绿加赭石染叶子边缘，石绿、赭石加白染反叶。

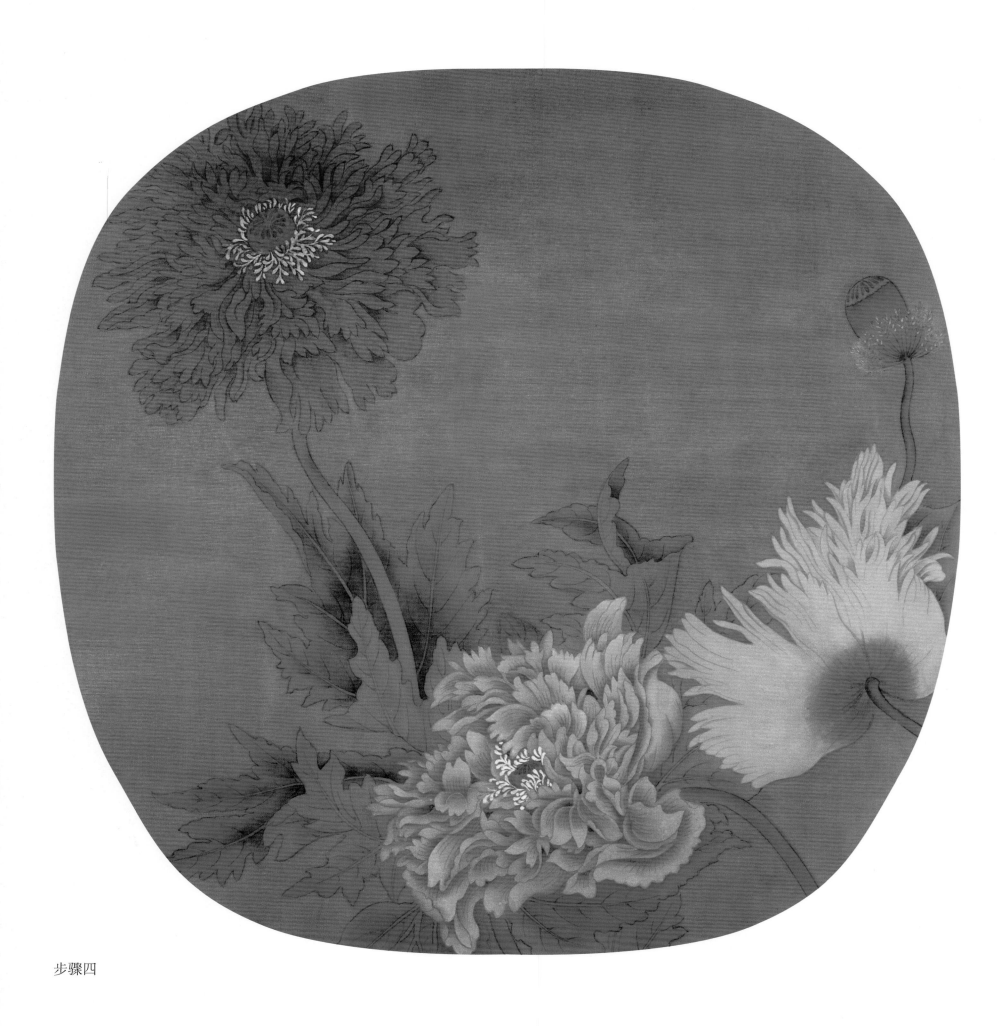

步骤四

1. 用赭石墨染右下花朵根部。

2. 用石绿加白加墨染花苞及花蕊。

3. 用藤黄加白（用色稍厚）点染花蕊，一遍完成，注意用笔。

4. 用调整画面色相及对比关系，直至协调厚重统一。

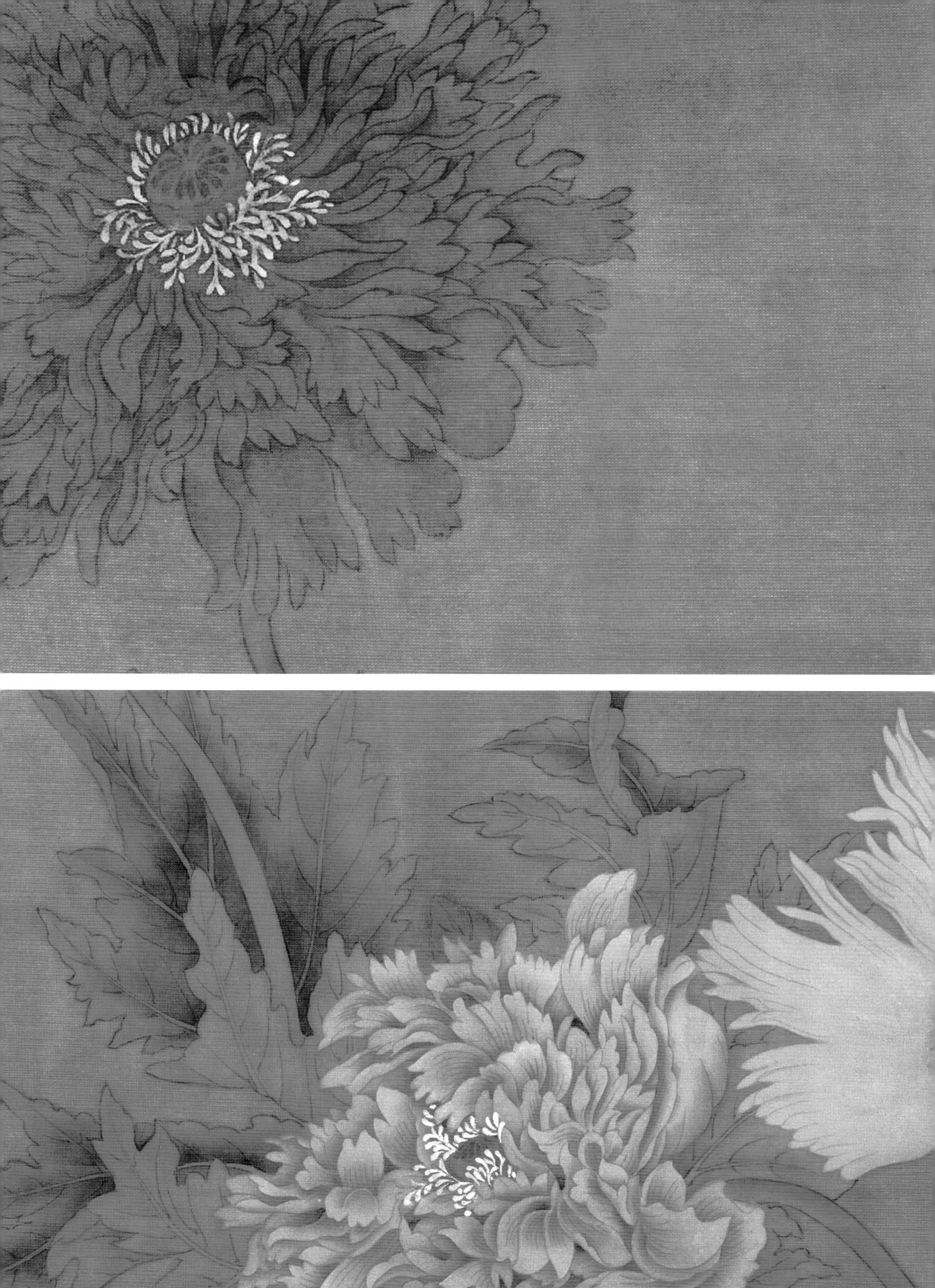

完成图局部

花篮图

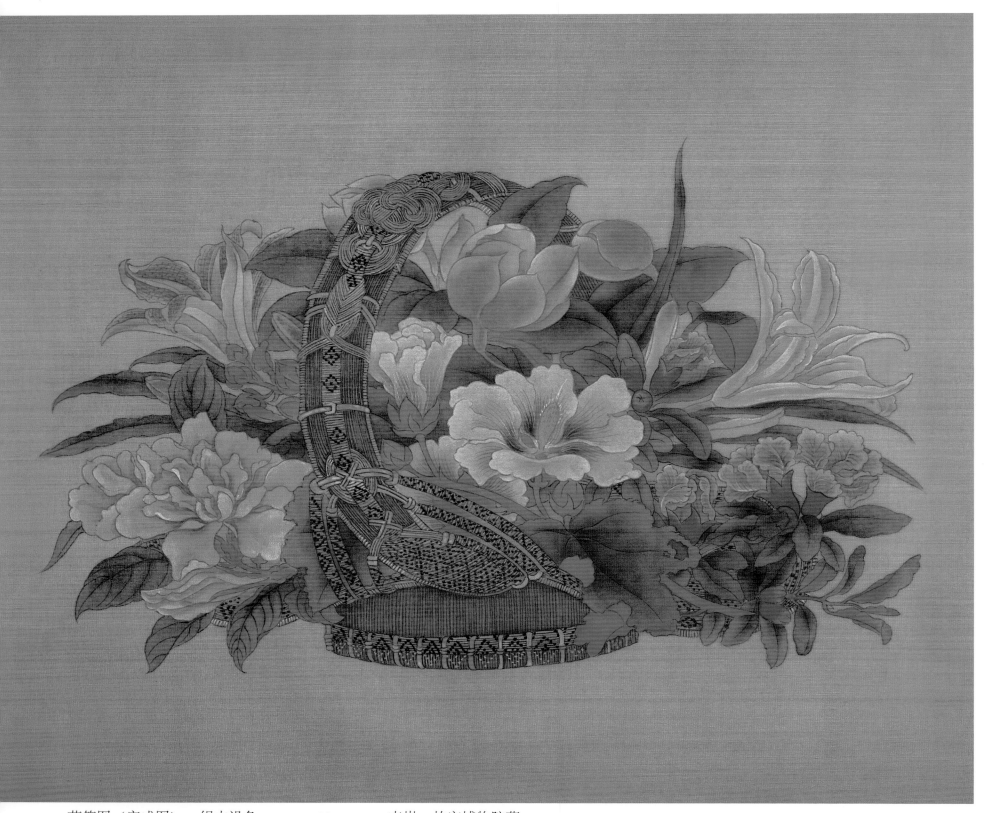

花篮图（完成图）　绢本设色　19.1cm×26.5cm　李嵩　故宫博物院藏

　　画幅描绘在精美的花篮中有盛开的各类鲜花，篮中插有蜀葵、栀子花、萱花、夜合花、石榴花等，是典型的南宋院体风格作品。用笔工稳，设色艳丽，刻画细致入微，显示出繁花似锦的美丽。作品构图饱满整体，富有装饰美感。重彩的配置艳且不俗，花卉搭配错落有致，花篮编织精巧准确。

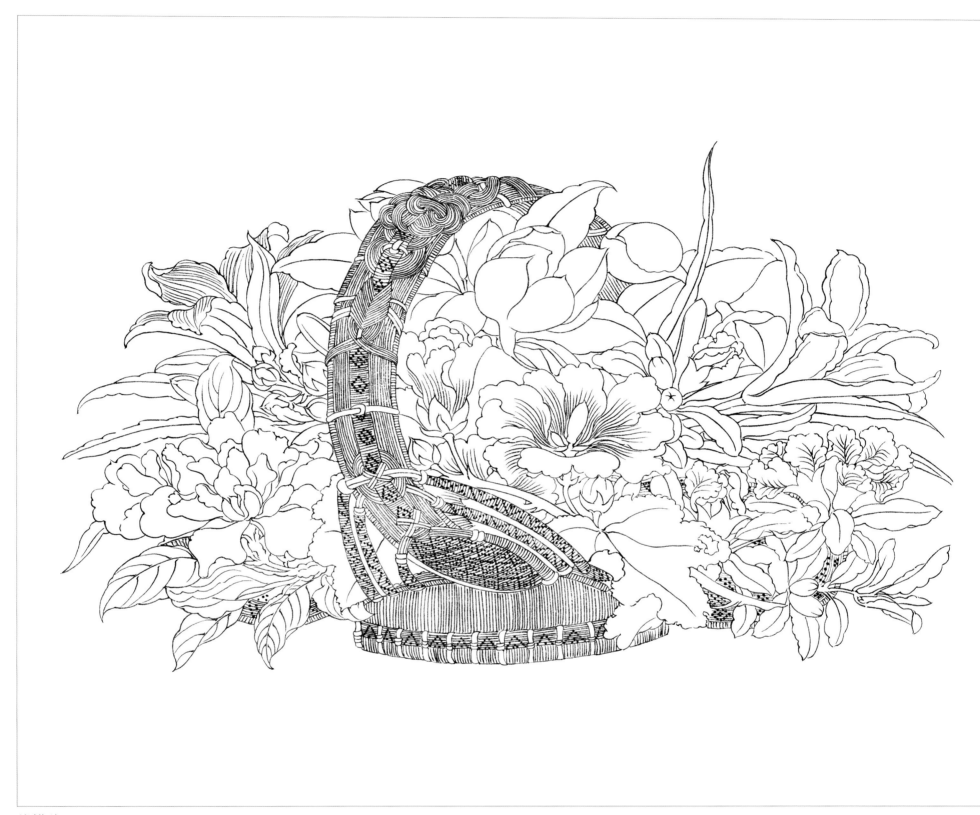

线描稿

勾线：

 1. 墨线的勾勒应区分浓淡。植物叶茎用中墨勾勒，浅色花朵采用淡墨，花篮稍重。

 2. 注意线的统一和变化，花篮的纹理要纤细、清晰、均匀有力。

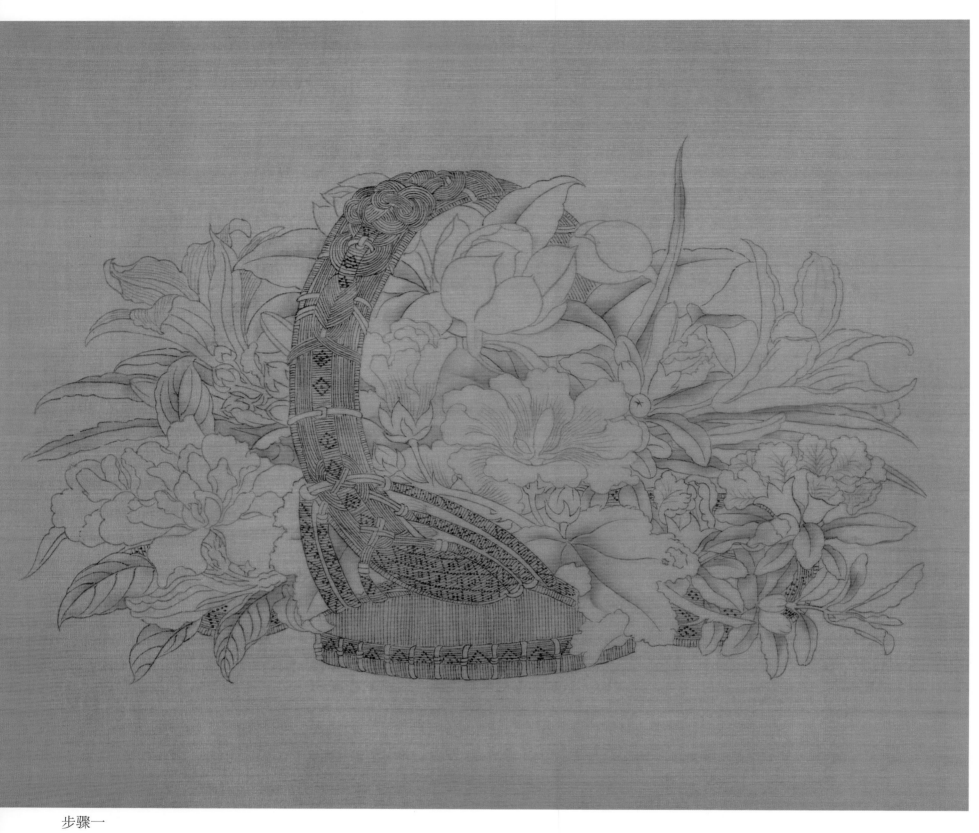

步骤一

1. 用花青墨分染叶子，注意叶筋叶脉。

2. 注意用花青墨染叶片的关系。

3. 用花青、藤黄、石绿加墨统染叶片（留出反叶）。

4. 花朵用白色打底。

5. 用花青、藤黄、石绿加墨继续染叶片关系。

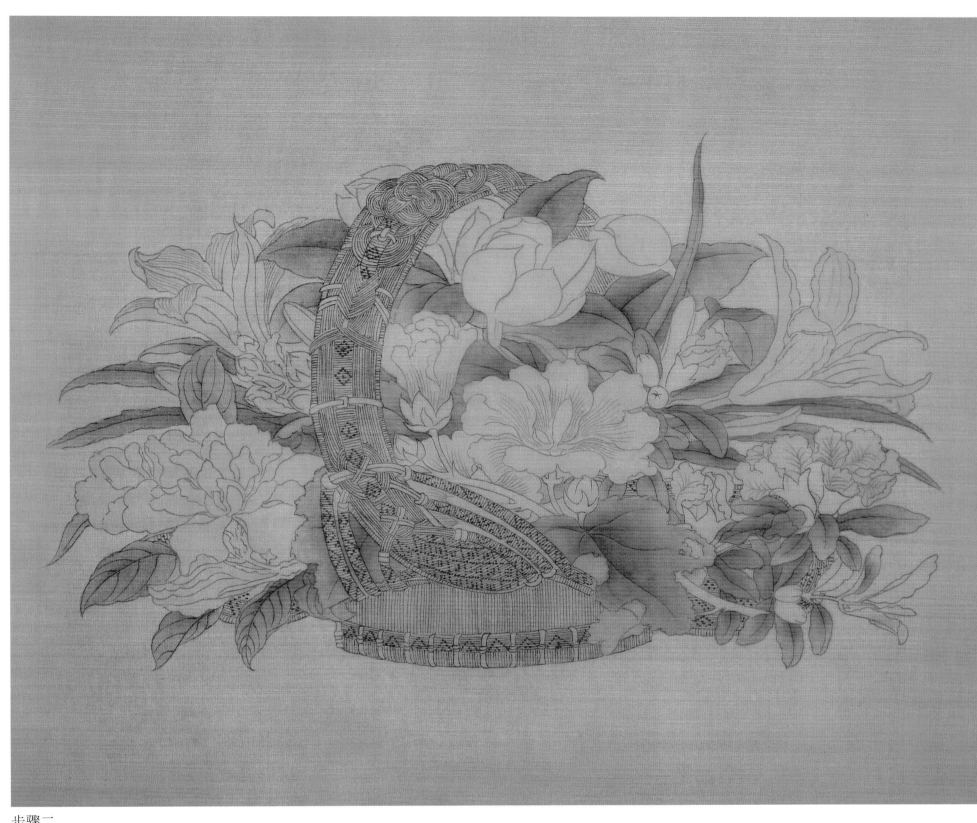

步骤二

1. 用胭脂墨加藤黄平染花篮深色部分。

2. 用石绿加少量墨绿（花青、藤黄加墨）加白染反叶部分及花萼、花茎部分，注意不同部分调和比例的微差，注意用笔及薄厚的变化。

3. 用胭脂加藤黄染白色花瓣中红色部分及红色花瓣。

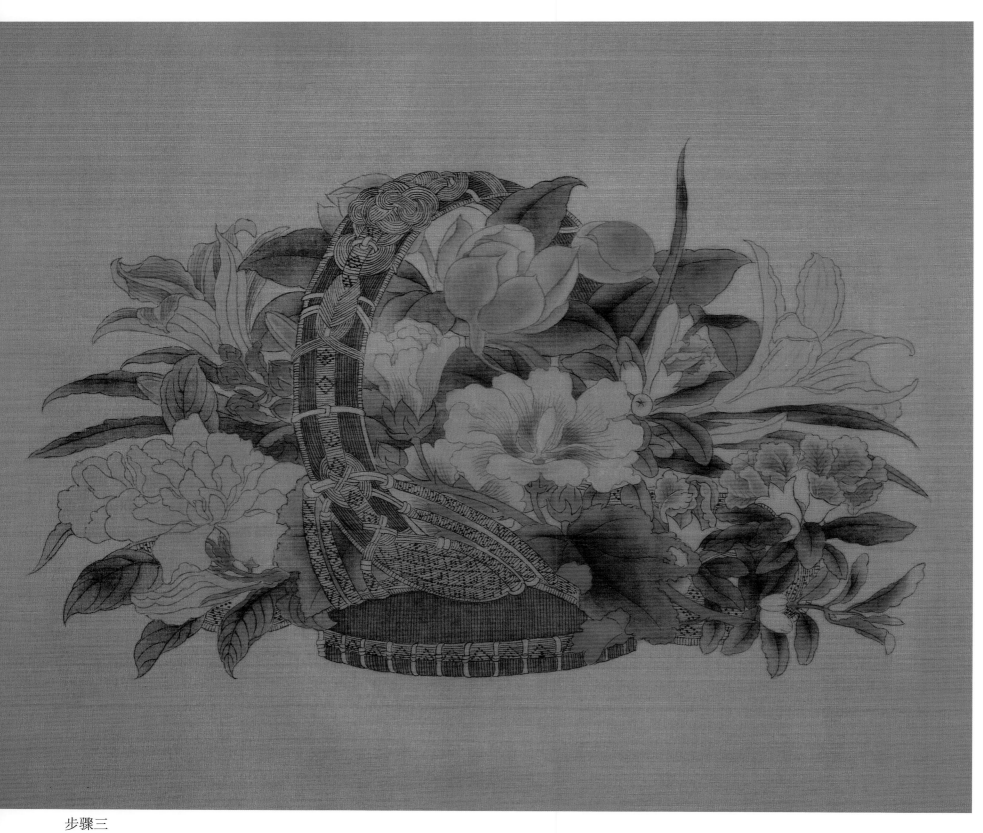

步骤三

1. 用胭脂加朱砂染红色花萼。

2. 用白色分染白花关系。

3. 用石绿加墨加藤黄（少量）染白绿花的关系。

4. 用石绿加墨染花朵上绿色部分。

5. 注意用藤黄染花的黄色关系。

6. 用胭脂或曙红染个别花蕊位置。

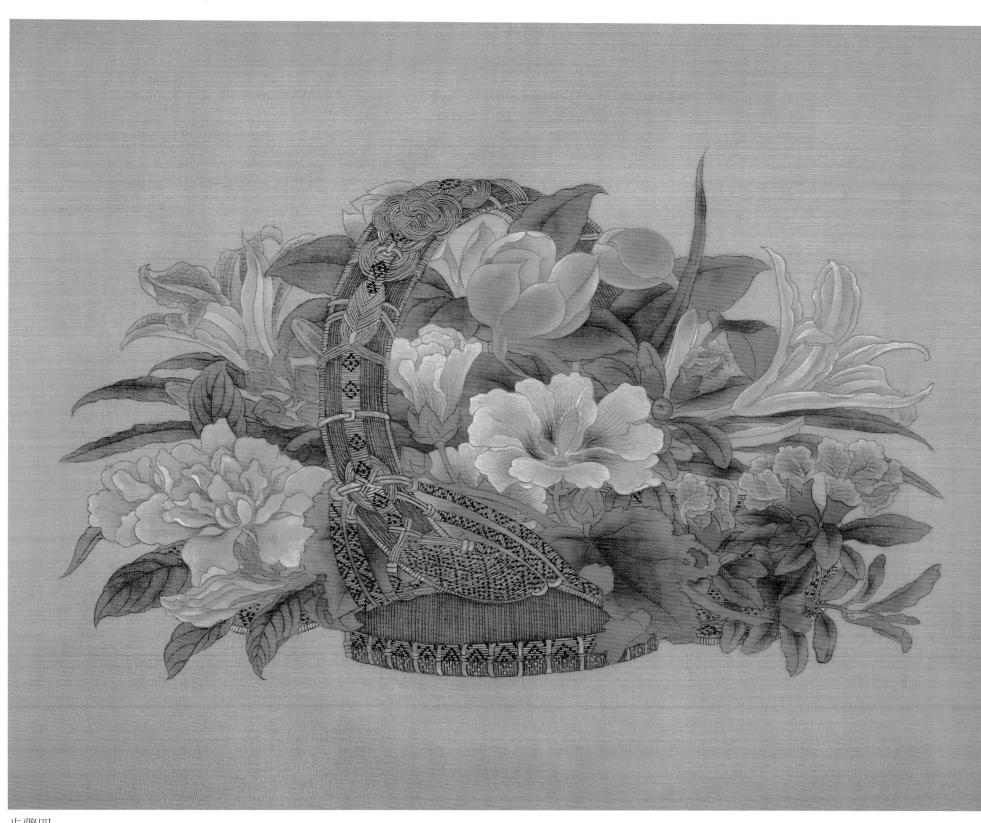

步骤四

1. 继续用白色分染白花关系。

2. 用赭石墨染小叶子边缘处。

3. 用藤黄加赭石加白平染及勾勒花篮浅色部分。

4. 用细笔重墨点花篮图案。

5. 继续调整整体与局部的关系，直至完成。

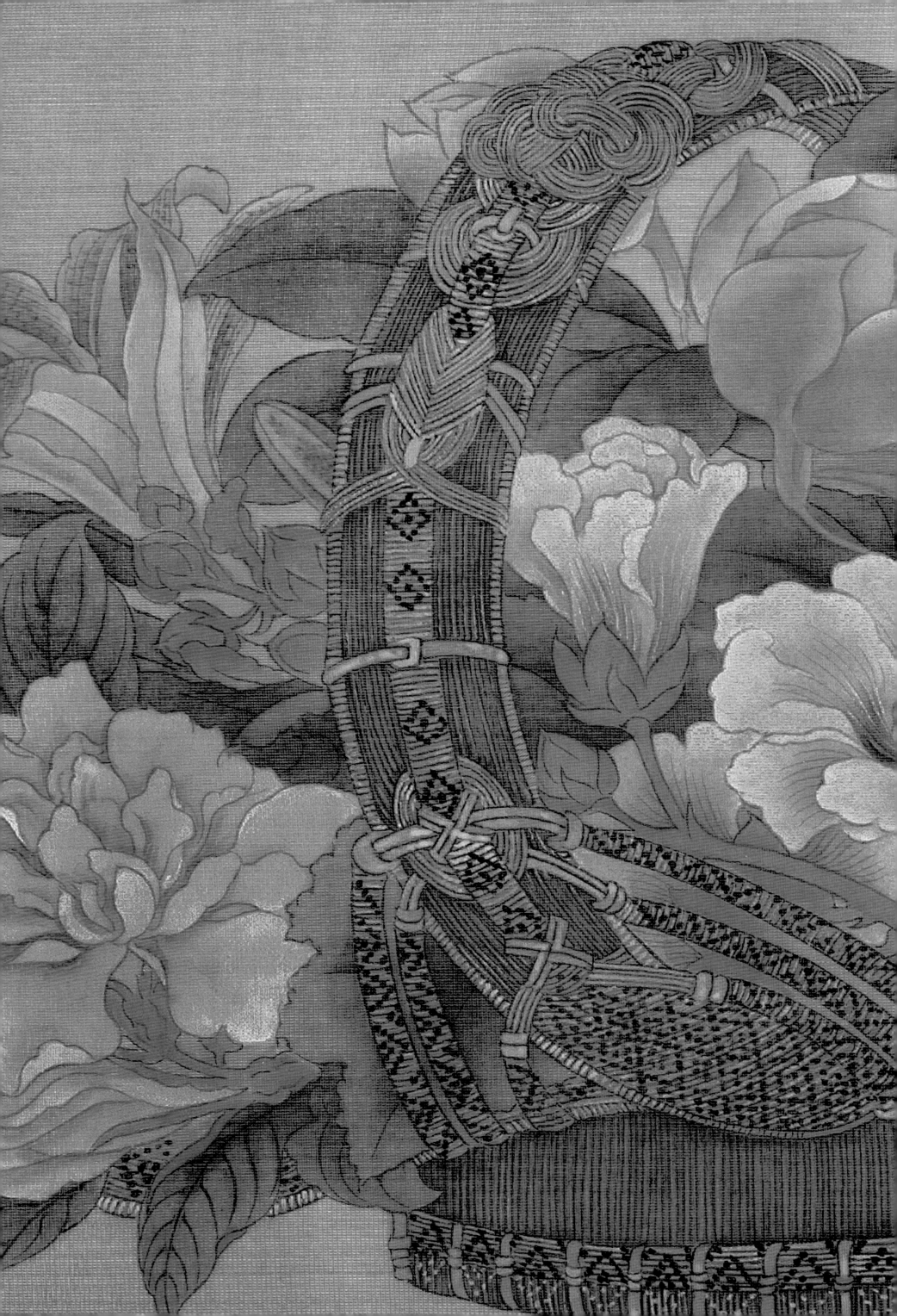

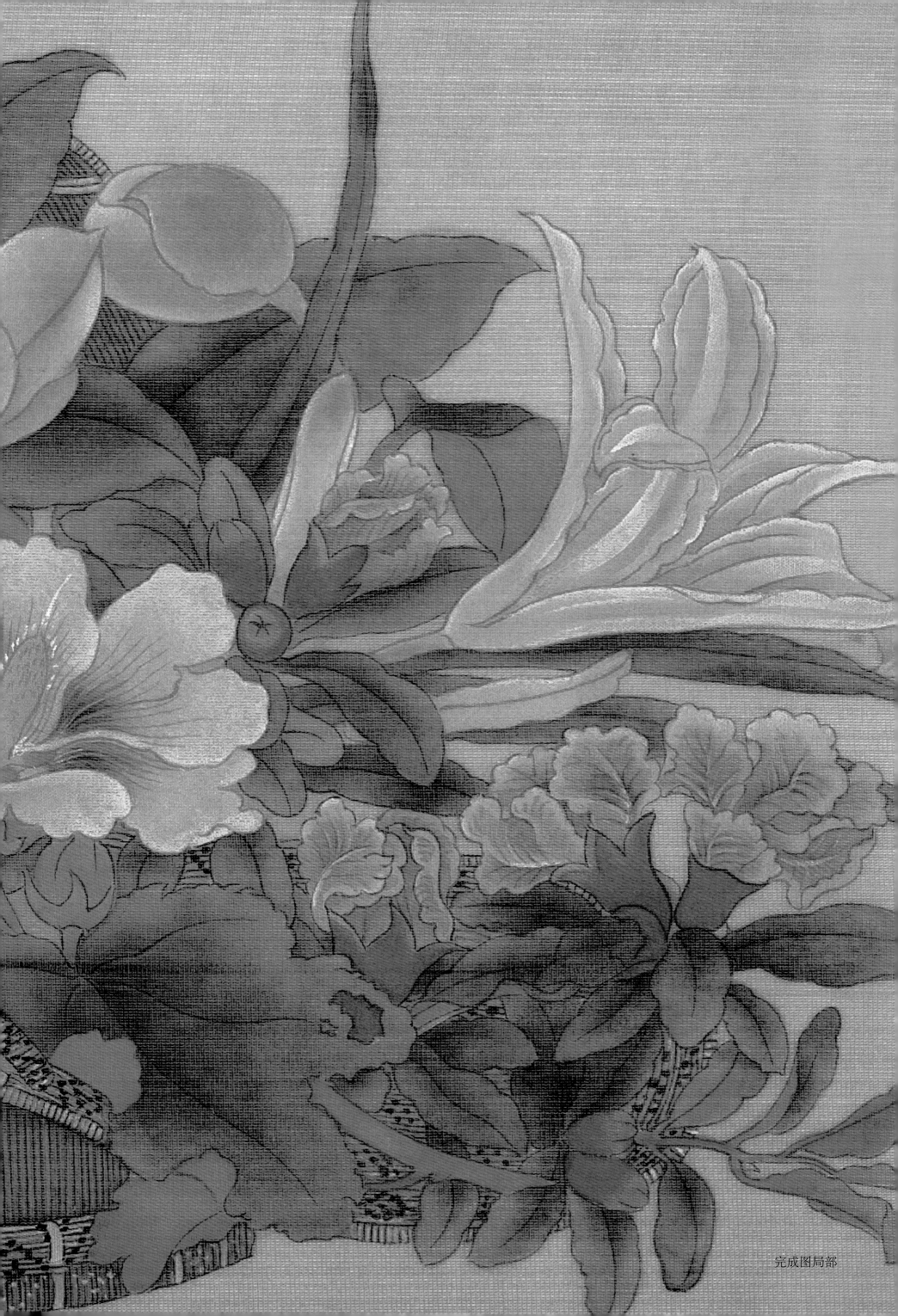

完成图局部

果熟来禽图

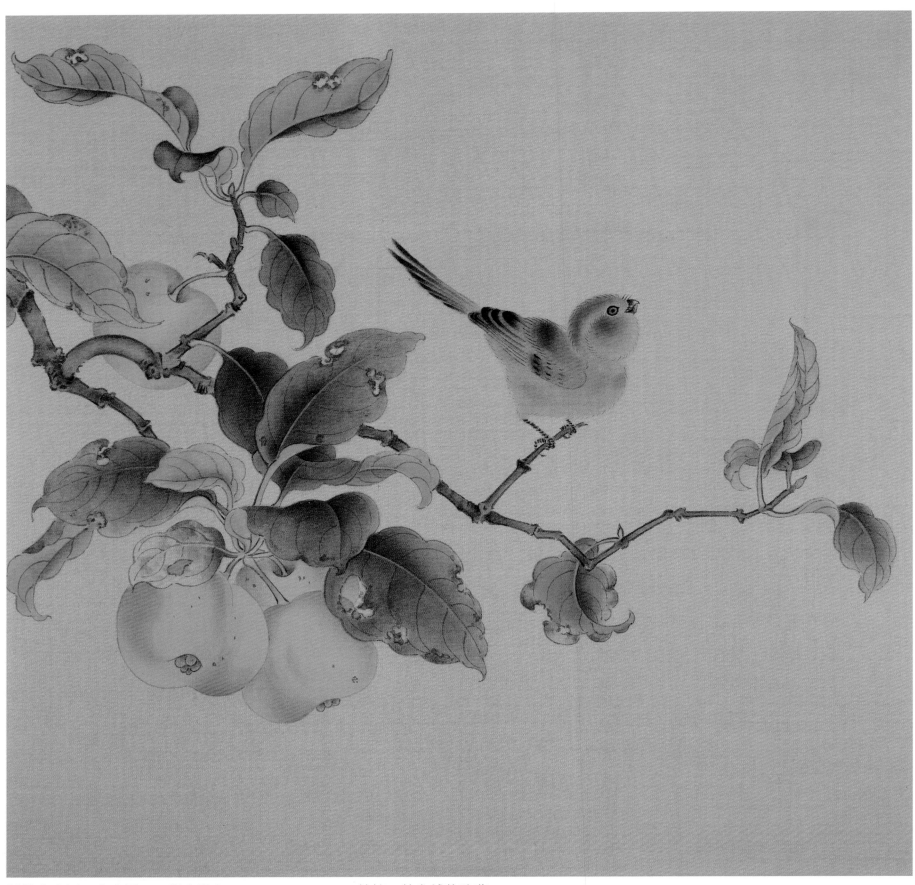

果熟来禽图（完成图） 绢本设色 26.5cm×27.0cm 林椿 故宫博物院藏

　　此图与台北故宫博物院所藏《苹婆山鸟图》无论是构图还是内容均十分相似。图绘自左向右伸展的林檎果一枝，枝上有林檎果数颗，在结着硕大的果实的枝头，一只小鸟在欢跃欲飞的瞬间场景，表现出无限生机，充满了盎然的趣味。画中鲜红的果实与枯萎的树叶形成了鲜明的对比。此画用线稳健细致，线与色、色与墨结合得细腻微妙、不露痕迹，笔法逼真入微，刻画生动自然，连叶子的枯荣、虫子咬噬的痕迹都刻画得淋漓尽致。此为林椿花鸟画的代表作之一。

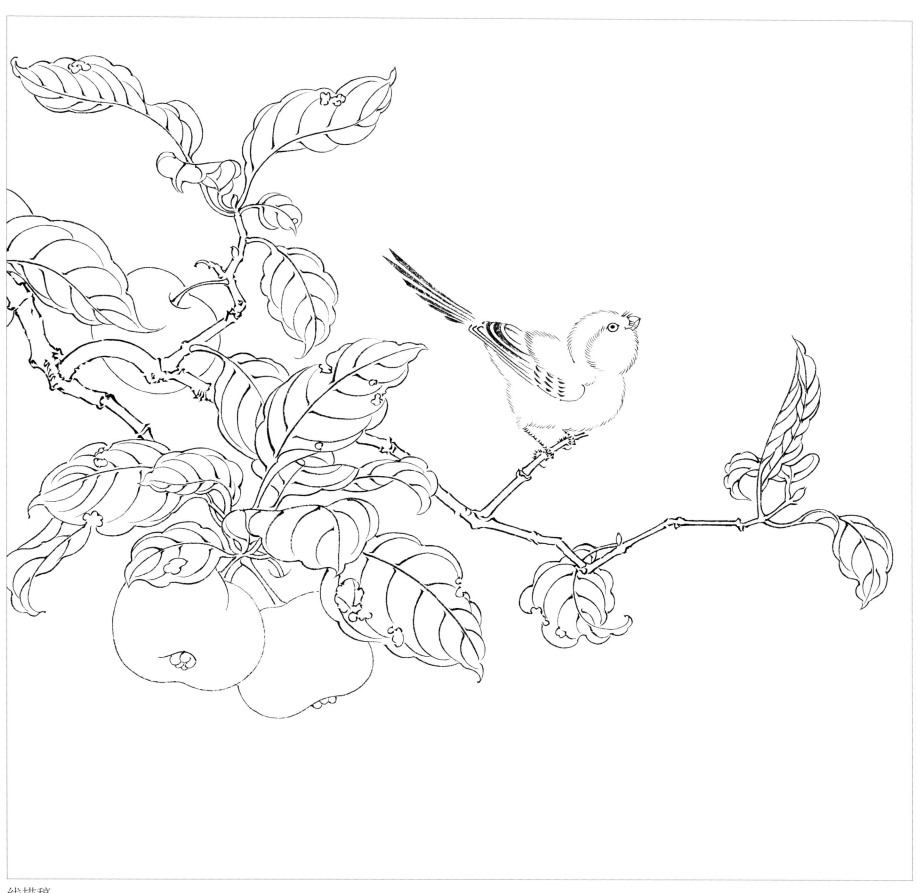

线描稿

勾线：

1.墨线的勾勒要分浓淡。枝干略重，小鸟及果实略淡。

2.把握虚实。注意小鸟羽毛的用笔及方向的渐变，注意不同物质线的粗细要有所区分。

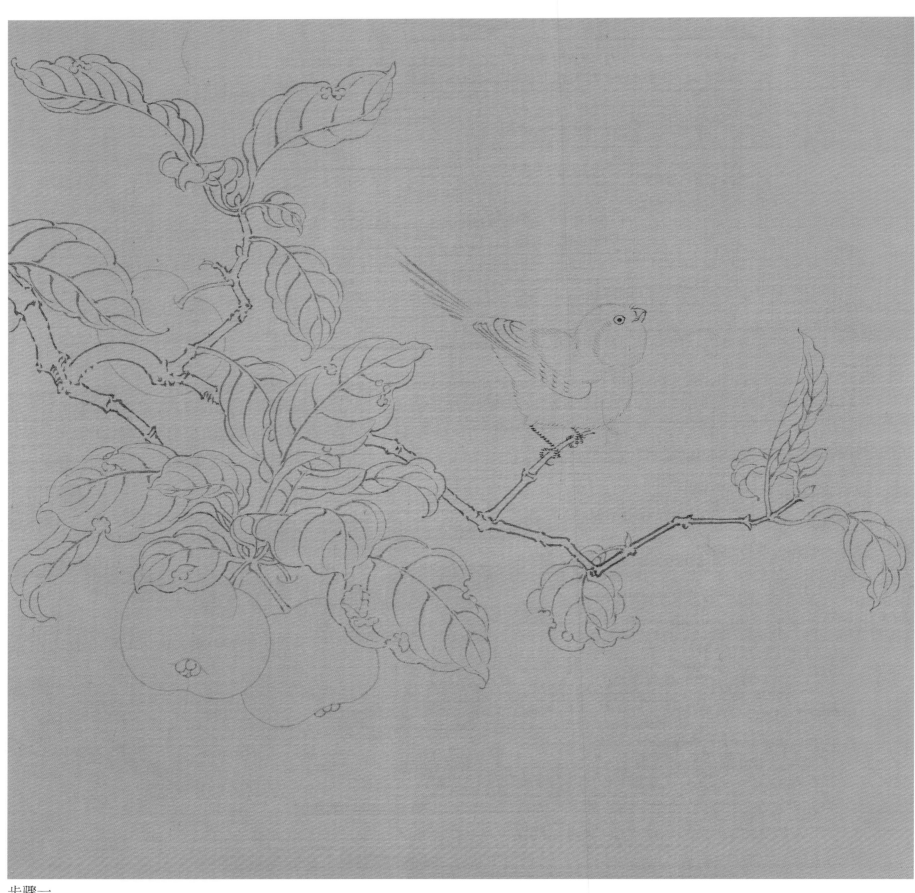

步骤一

　　1.树干和小鸟的喙、眼及爪子为重墨，小鸟的羽毛、树叶为中墨勾勒，果实为淡墨。

　　2.勾线时要注意线的提按变化，线要流畅。

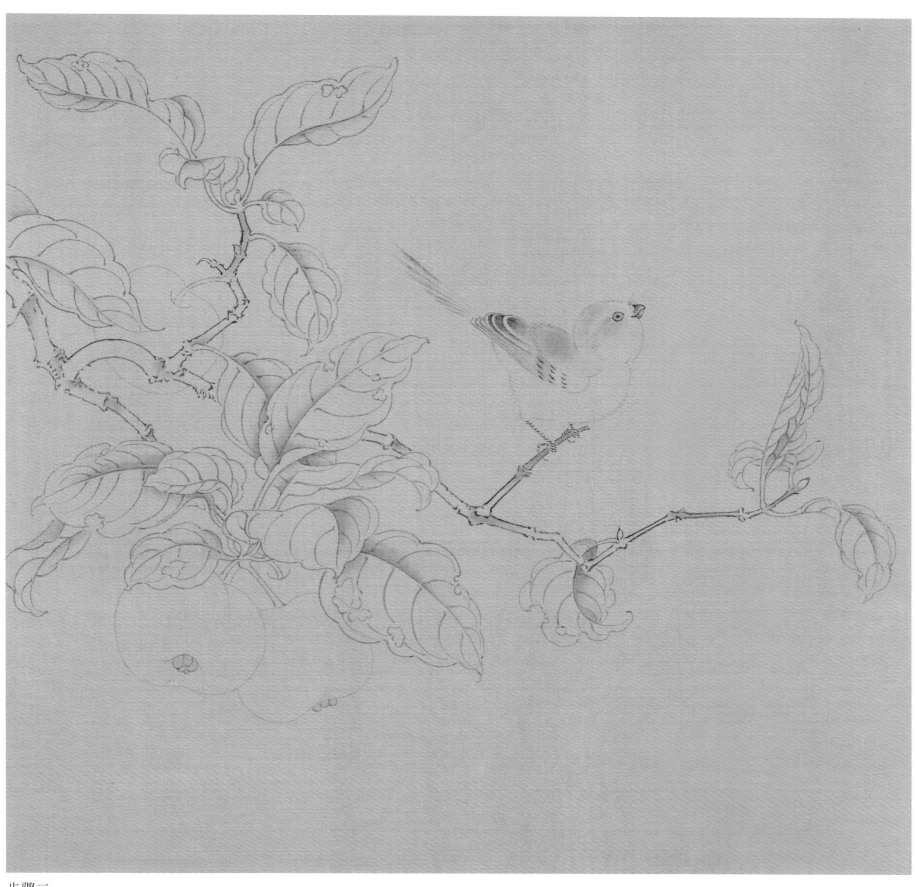

步骤二

1. 用淡墨分染树干，小鸟的头、背、尾及覆羽、飞羽。

2. 用花青墨分染树叶，按关系层层分染。

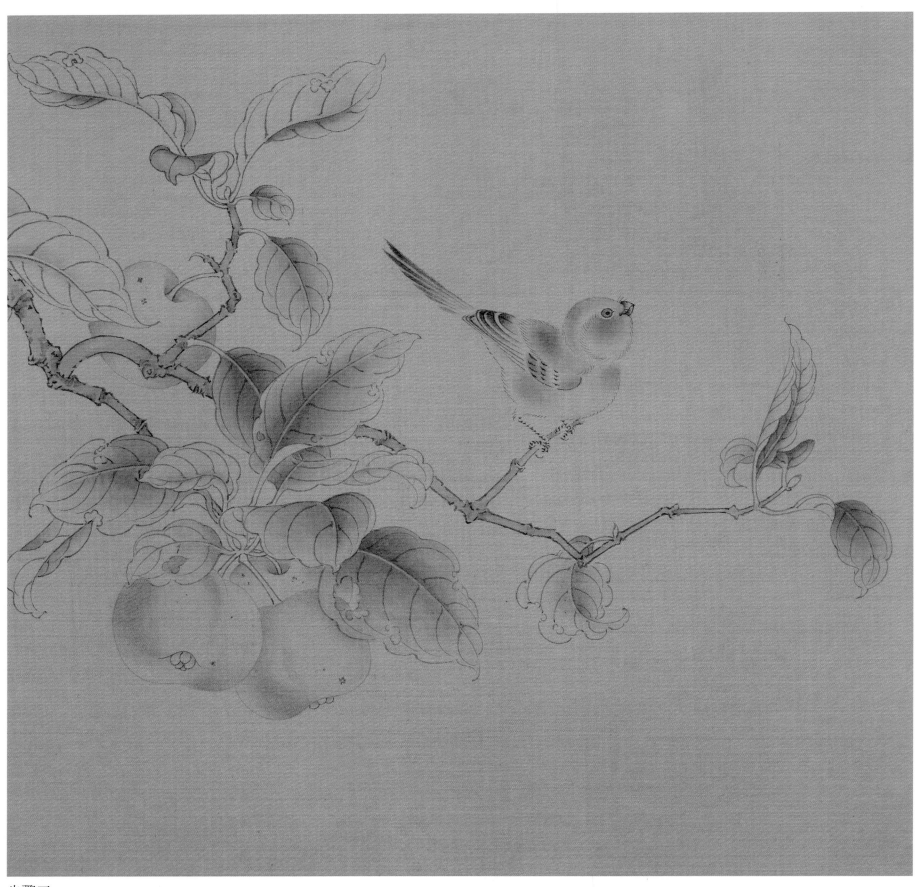

步骤三

1. 用胭脂加曙红分染果实，注意虚实变化。

2. 用赭石墨分染鸟头、背及尾。

3. 用赭石墨按照树干的结构进行分染。注意染的面积不宜过大，同时注意画面的整体关系。

4. 用草绿染叶的正面。

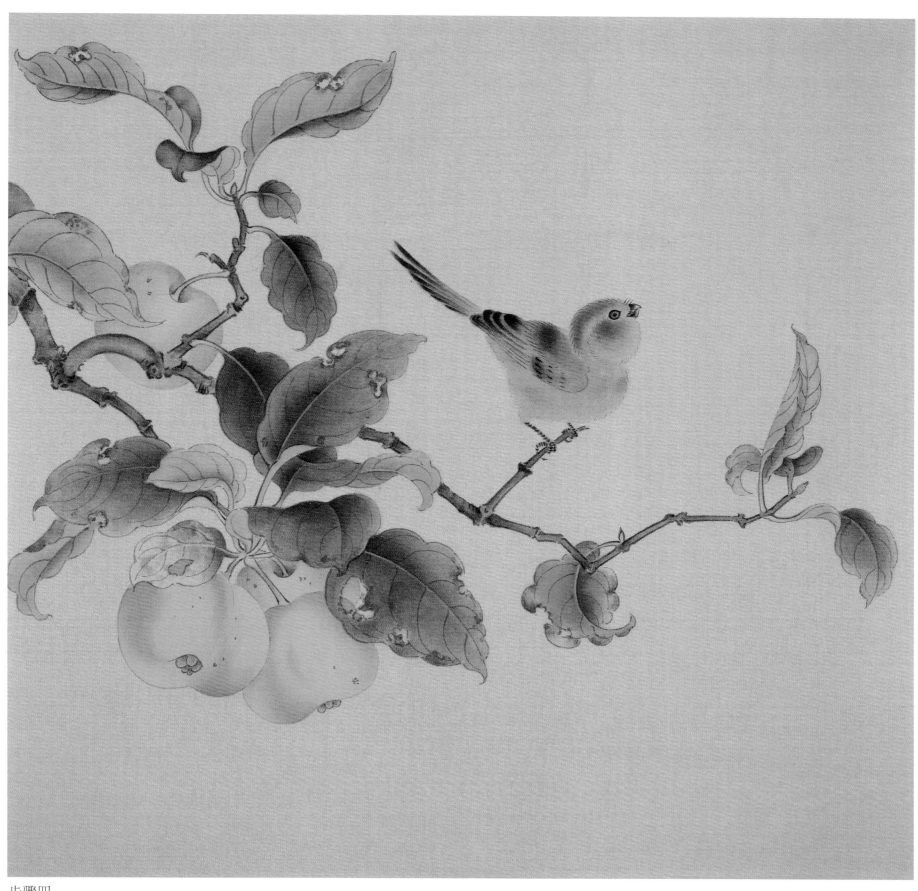

步骤四

1. 用赭石分染叶尖，表现树叶的残缺。

2. 反叶染赭石后再罩染石绿。

3. 用白色染小果，注意表现果实的质感。

4. 用赭石继续染小鸟及树干，注意它们的虚实变化和整体关系。

5. 继续深入调整画面关系及浓淡、色相的处理，直至完成。

图书在版编目（ＣＩＰ）数据

宋人花鸟小品解析．五／杨柳著．— 沈阳 ： 辽宁

美术出版社，2022.5

（高等美术院校中国画教学丛书）

ISBN 978－7－5314－9197－2

Ⅰ．①宋… Ⅱ．①杨… Ⅲ．①花鸟画－国画技法

Ⅳ．①J212.27

中国版本图书馆CIP数据核字(2022)第059152号

出 版 者：辽宁美术出版社

地　　　址：沈阳市和平区民族北街29号　邮编：110001

发 行 者：辽宁美术出版社

印 刷 者：辽宁新华印务有限公司

开　　　本：889mm×1194mm　1/8

印　　　张：6

字　　　数：50千字

出版时间：2022年5月第1版

印刷时间：2022年5月第1次印刷

责任编辑：叶海霜

书籍设计：彭伟哲　于敏悦

责任校对：郝　刚

ISBN 978－7－5314－9197－2

定　　　价：49.00元

邮购部电话：024－83833008

E－mail:lnmscbs@163.com

http://www.lnmscbs.cn

图书如有印装质量问题请与出版部联系调换

出版部电话：024－23835227